高等职业教育职业核心能力系列教材

昆曲艺术

主　编　俞　力
副主编　何　泉　胡会园

北京理工大学出版社
BEIJING INSTITUTE OF TECHNOLOGY PRESS

内容简介

中国昆曲是戏曲百花园中具有文化品位的一个剧种，由于她在中国的17、18世纪曾经掀起过长达200年全国范围、不分阶层的社会性痴迷浪潮，更由于她曾经在中国剧坛一枝独秀近300年，对后来许多新生的地方性剧种都有滋养培育作用，因此她当之无愧地成为"百戏之祖"，在中国的文化史、戏曲史、文学史、演出史等领域享有崇高地位；同时昆曲也是中国非物质文化遗产宝库中的重要一员，具有非常重要的文化传承价值。

本书是一本有关中国昆曲知识的普及读物，全书主要分为五部分，分别讲述了昆曲数百年间流布全国各地的历史发展传承、昆曲中具有代表性的一些底蕴深厚的代表剧目、昆曲美轮美奂的表演艺术以及昆曲发源地——昆山的历史文化风貌。全书内容翔实、讲解细致，并配有大量富于艺术表现力的舞台剧照和艺术图片，对于读者了解昆曲的独特魅力、提升自身传统文化修养有着很大的作用，同时也适合作为各类高校的教材。

版权专有　侵权必究

图书在版编目（CIP）数据

昆曲艺术/俞力主编. —北京：北京理工大学出版社，2020.7
ISBN 978-7-5682-8684-8

Ⅰ.①昆…　Ⅱ.①俞…　Ⅲ.①昆曲 – 通俗读物　Ⅳ.①J825.53-49

中国版本图书馆 CIP 数据核字（2020）第 117103 号

出版发行 /	北京理工大学出版社有限责任公司
社　　址 /	北京市海淀区中关村南大街5号
邮　　编 /	100081
电　　话 /	（010）68914775（总编室）
	（010）82562903（教材售后服务热线）
	（010）68948351（其他图书服务热线）
网　　址 /	http：//www.bitpress.com.cn
经　　销 /	全国各地新华书店
印　　刷 /	三河市天利华印刷装订有限公司
开　　本 /	787毫米×1092毫米　1/16
印　　张 /	10
字　　数 /	140千字
版　　次 /	2020年7月第1版　2020年7月第1次印刷
定　　价 /	29.80元

责任编辑 / 徐春英
文案编辑 / 徐春英
责任校对 / 周瑞红
责任印制 / 施胜娟

图书出现印装质量问题，请拨打售后服务热线，本社负责调换

丛书编委会

主　任： 张进明

副主任： 罗　瑜　　马祥兴　　徐　伟

委　员：（按姓氏拼音排列）

　　　　金春凤　赖　艳　李伟民　刘于辉　陆樱樱　马树燕
　　　　时　俊　施　萍　苏琼瑶　王慧颖　王闪闪　王霞成
　　　　徐　晨　杨美玲　殷耀文　俞　力　张庆华　张香芹
　　　　周少卿　朱克君

序

职业能力包括三个方面,即:职业特定能力、职业通用能力和职业核心能力。

职业特定能力是指从事某种具体的职业、工种或岗位,所需对应的技能要求,主要用于学生求职时所需的一技之长。职业通用能力是一组特征和属性相同或者相近的职业群(行业)所体现出来的共性技能,主要用于积淀学生在某一行业未来发展的潜力。职业核心能力是适用于各种岗位、职业、行业,在人的职业生涯乃至日常生活中都必须具备的基本能力,是伴随人终身成长的可持续发展能力,主要用于提升学生职业发展的迁移能力。

亚马逊贝索斯经常被问到一个问题:"未来十年,会有什么样的变化?"但贝索斯很少被问到"未来十年,什么是不变的?"贝索斯认为第二个问题比第一个问题更重要,因为你需要将你的战略建立在不变的事物上。

随着知识经济时代的发展,职业结构也发生相应的变化,社会财富创造的动力正由依靠体力劳动向依靠体力和脑力劳动相结合的方向转变,随着生产技术的进步,处于职业结构金字塔底端的非技术工人和中间的半技术工人的比例将严重下降,而最受欢迎的将是具备多方面能力和广泛适应性的高素质技术人员。调查显示,企业最关注的学生素养因素排名前十位依次为:工作兴趣和积极性、责任心、职业道德、承担困难和努力工作、自我激励、诚实守信、主动、奉献、守法、创造性。这些核

心素养比一般人所看重的专业技能更为重要，是一个企业长足发展的内在不竭动力。

因此，职业教育中必须有"核心素养"的一席之地，来帮助传递关键能力，如应对不确定性、适应性、创造力、对话、尊重、自信、情商、责任感和系统思维。

为此，昆山登云科技职业学院在广泛调研和借鉴国内外高职教育的经验基础上，在校级层面开设四类职业核心能力课程：专业能力类、方法能力类、社会能力类、生活能力类。

◆ 专业能力

1. 统计大数据与生活

在终极的分析中，一切知识都是历史；我们现在拥有的知识都是对过去发现的事物的归纳总结以及衍生；在抽象的意义下，一切科学都是数学：所有的知识都可以归纳为对数学的推理和运算。在大数据时代下，一切都离不开数据，而所有数据都离不开统计学，在统计学作用下，大数据才能发挥出巨大威力，具有实实在在的说服力。

2. 用 Python 玩转数据

数据蕴涵价值。大数据时代，选择合适的工具进行数据分析与数据挖掘显得尤为重要。Python 语言简洁、功能强大，使得各类人员都能快速学习与应用。同时，其开源性为解决实际问题和开发提供强大支持。Python 俘获了大批的粉丝，成为数据分析与挖掘领域首选工具。

3. 向阳而生，心花自开——大学生心理健康教育

保罗·瓦勒里说：心理学的目的是让我们对自以为了然于胸的事情，有截然不同的见解。拥有"心理学"这双眼睛，才能得到小至亲密关系、大到人生意义的终极答案。进入心理学的世界，让你看见自己，读懂他人，建立积极的社会关系，活出丰盈蓬勃的人生。

4. 审美：慧眼洞见美好

吴冠中说："现在的文盲不多了，但美盲很多。"木心说："没有审美

力是绝症，知识也解救不了。"现在很多人缺乏的不是物质，也不是文化，而是审美。没有恰当的审美，生活暴露出最务实、最粗俗的一面，越来越追求实用化的背后，生活越来越无趣、越来越枯萎。审美力是对生活世界的深入感觉，俗话说：世界上不乏美的事物，只缺乏那双洞察一切美的眼睛。一个人审美水平的高低，在一定程度上决定了他竞争力水平，因为审美不仅代表着整体思维，也代表着细节思维。

◆ **方法能力**

5. 成为 Office 专家

学习 Office，学到的不只是 Office。职场办公，需要的不仅是技能，更需要解决问题的能力。会，只是基础；用，才是乐趣。成为 Office 专家，通过研究和解决所遇到的 Office 问题，体会协作成功之乐趣。

6. 信息素养：吾将上下而求索

会搜索是一种解决问题的能力。快速、便捷地搜索全网海量信息资源，最新、最好看的电影、爱豆视频任你选；学霸养成路上的"垫脚石"，论文、笔记、大纲、前人经验大放送；购物小技能，淘宝、京东不多花你一分钱；人脉搜索的凶猛大招，优秀校友、企业精英、电竞大神带你飞；还可以来一次说走就走的旅行，等等。让我们成为一名智慧信息的使用者。

7. Learning How to Learn 学会如何学习：从认知自我到高效学习

学会如何学习是终极生存技能。为什么学？学什么？如何学？一直是学习者关注的话题。掌握正确的学习方法，是改变学习效果的关键，也是改变人生的关键。只要找到了适合自己的学习方法，学习就会变得有意思，你也会变得更有自信，你的世界也会变得更加多元……

8. 思维力训练：用框架解决问题

你能解决多高难度的问题，决定了你值多少钱。思维能力强大的人，能够随时从众人当中脱颖而出，从而源源不断地为自己创造机会。这是一套教你如何用"思维框架"快速提升能力，有套路地解决问题的课程。

◆ 社会能力

9. 职场礼仪

我国素享"礼仪之邦"的美誉,礼仪文化源远流长、博大精深。"礼"表达的是敬人的美意,"仪"是这种美意的外显,礼仪乃是"律己之规"与"敬人之道"的和谐统一。礼仪是社交之门的"金钥匙",是人际交往的"润滑剂",是事业成功的"法宝"。不学礼,无以立。

10. 成功走向职场——大学生的 24 项修炼

通过技能示范、角色扮演、大组和小组讨论、教学游戏、个人总结等体验式教学法,帮助青年人加强个人能力,如沟通、自信、决策和目标设定;帮助青年人发现并分析自己关于一些人生常见话题的价值观;帮助青年人形成良好的自我与社会定位,能够用符合社会认知并且理性的方式解决问题和冲突;帮助青年人构建学以致用的职场技能,提高青年的学习生活与工作效率,让自己更加接近成功。

◆ 生活能力

11. 昆曲艺术

昆曲,又名昆山腔、昆剧,是"百戏之祖",属于"阳春白雪"的高雅艺术。昆曲诞生于元末江苏昆山千墩,盛行于明清年间,迄今已有600多年历史。昆曲是集文学、历史、音乐、舞蹈、美学等于一体的综合艺术。2001 年,昆曲被联合国教科文组织授予"人类口述和非物质遗产代表作"称号。

12. 投资与理财

投资理财并不只能帮助我们达到某个财务目标,它还可以帮助我们建立一种未来感,让我们把目光放得更长远,实现人生目标。本课程通过介绍投资理财的基础理论知识来武装大脑,通过介绍常见的投资理财工具来铸就投资理财利器。"内服"+"外用",更好地弥补你和"钱"的

鸿沟。

13. 大学生就业指导与创业

当你对自己的梦想产生怀疑时，生涯规划会为你点亮通往梦想的那盏明灯；当你带着梦想飞翔到陌生的职业世界，却不知如何选择职业时，科学的探索方法将成为你职业发展道路上的"魔杖"；当你在求职路上迷茫时，就业指导带给你一份新的求职心经，陪伴你在求职路上"升级打怪"；当你的目光投向创业却不知什么是创业、如何创业时，我们将为你递上一张创业名片。让我们沿着规划，一路向前，走上属于自己的职业发展之路。

14. 学生全程关怀手册

不论是课业疑惑、住宿问题、情感困扰、生活协助或就业压力，我们提供最周详的辅导、服务资讯，协助同学快速解决各类困难与疑惑。

丛书以成果导向为指导理念编写，力求将可迁移的通用能力分解为具体可操作实现的一个个阶段学习目标，相信在这些学习目标的引导下，学习者将构建形成适应当前社会经济发展需要的职业核心能力。

前　　言

　　昆曲是我国地方戏曲的一颗明珠，她诞生于昆山这片沃土，源于美丽的阳澄湖畔，在六百年的漫漫岁月中，成为无可争议的"百戏之祖"，对我国戏曲的发展有着极其广泛而深远的影响。

　　昆山位于太湖流域，历史悠久，物产丰盛，是富庶的江南鱼米之乡。早在良渚文化时期，这里便是灿烂的史前文明发源地之一。当时人类不仅要适应生存环境，还要不断抒发与阐释自己的情感与理念，创造出更为理想的生活空间。他们模仿现实生活——狩猎、渔耕、战争、宗教等，以此祈求和娱乐，满足人性本能的需求，为戏曲的诞生奠定了基础。

　　昆山钟灵毓秀，人文荟萃。早在春秋时期，吴王寿梦曾在城西卜山下豢鹿狩猎，所以昆山又名"鹿城"。这里曾经涌现出众多在中国历史上具有较高地位的思想家、文学家、教育家、艺术家，如顾炎武、归有光、朱柏庐、龚贤等。尤其是在明清时代，昆山的文化影响力不可被低估。昆曲集文学、音乐、美术、舞蹈等之大成，成为有史以来最精致、最完美的艺术形式。她既是独特的自然环境、文化环境的产物，也是各个艺术门类相互交融的结果。

　　昆山临近苏州和上海，交通便捷，且有着悠远的艺术传统。元明以后，随着工商业经济的发展，市民阶层对物质生活的要求日益提高，娱乐活动迅速繁盛，并涌现出一批以顾坚、顾阿瑛、魏良辅、梁辰鱼、郑若庸、张大复、陶九官等为代表的音乐家、作家和艺人。他们对于昆山腔—昆曲—昆剧的发展，做出了不可磨灭的贡献。当然，昆曲的流传与

发展，也有赖于大量观众的追捧。

昆山历来是开放的。犹如顾炎武走出昆山，"读万卷书，行万里路"，成为名满天下的大学者，昆山也欢迎四面八方的人们前来实现自己的抱负。昆山善于兼收并蓄，博采众长，元末明初杨维桢、倪云林、高则诚、柯九思、李孝光等一大批名流雅士，纷纷从会稽、无锡、天台、永嘉等地来到阳澄湖畔，一起赋诗会文、宴饮赏曲，催生了昆曲的萌芽。

魏良辅与许多昆山名仕一起，将包括昆山腔在内的南曲声腔进行改良。于是，昆曲既是昆山的，又不失其语音对应区，从而突破了狭隘的本土语音，走向了更加广阔的空间。打破封闭狭隘，擅长兼收并蓄，才能使自己的优势发挥得更好。这是今天昆山成为中国引人瞩目之县级市的缘由，也是昆曲在昆山蓬勃成长的缘由。

目 录

第一章 戏曲概论 ·· 1
 第一节 戏剧的起源 ···································· 2
 第二节 戏曲的特征 ···································· 6
 第三节 戏曲的发展 ··································· 11
 第四节 戏曲的表现形式 ······························· 20
 第五节 戏曲的审美 ··································· 25

第二章 昆曲的发展历程 ···································· 27
 第一节 昆曲的诞生 ··································· 28
 第二节 昆曲之"雅" ································· 29
 第三节 "南洪北孔" ································· 31
 第四节 昆曲的传承之路 ······························· 33
 第五节 "一出戏救活了一个剧种" ····················· 35
 第六节 当代昆曲——苏州昆剧院青春版《牡丹亭》 ······ 37

第三章 昆曲的艺术形式 ···································· 41
 第一节 昆曲的音乐体制 ······························· 42
 第二节 昆剧的角色体制 ······························· 44
 第三节 昆剧的表演功法 ······························· 50
 第四节 昆剧的表演程式 ······························· 55
 第五节 昆剧的脸谱艺术 ······························· 58
 第六节 昆剧的服饰 ··································· 60

第四章　昆曲经典剧目欣赏 ……………………………………………… 67
第一节　《牡丹亭》欣赏 ………………………………………… 68
第二节　《长生殿》欣赏 ………………………………………… 71
第三节　《十五贯》欣赏 ………………………………………… 73
第四节　《荆钗记》欣赏 ………………………………………… 74
第五节　《琵琶记》欣赏 ………………………………………… 75
第六节　《桃花扇》欣赏 ………………………………………… 76

第五章　昆曲的美学思想 ………………………………………………… 79
第一节　昆曲的内涵及特征 ……………………………………… 80
第二节　昆曲美学思想分析 ……………………………………… 80
第三节　昆曲美学思想的舞台表现 ……………………………… 83

第六章　昆曲与苏州园林 ………………………………………………… 87

第七章　昆曲故事 ………………………………………………………… 93
第一节　人间百态 ………………………………………………… 94
第二节　才子佳人 ………………………………………………… 95
第三节　帝王将相 ………………………………………………… 96
第四节　战争故事 ………………………………………………… 97
第五节　抗暴廉政故事 …………………………………………… 98
第六节　神仙鬼怪 ………………………………………………… 99

第八章　昆曲电影 ………………………………………………………… 103
第一节　昆曲电影的起源 ………………………………………… 104
第二节　昆曲电影的"四功" …………………………………… 105

第九章　昆山风貌 ………………………………………………………… 109
第一节　昆山的历史沿革 ………………………………………… 110
第二节　昆山的自然环境 ………………………………………… 111
第三节　昆山的经济发展 ………………………………………… 112
第四节　昆山的地域文化 ………………………………………… 113
第五节　昆山的城市荣誉 ………………………………………… 128

附录　昆曲大事记 ………………………………………………………… 131

参考文献 …………………………………………………………………… 143

第一章
戏曲概论

第一节　戏剧的起源

素材一

戏曲中的"戏"字，有"玩耍"或"游戏"的意思，这些行为往往起始于人类的童年，游戏既能锻炼体力、脑力，又能训练谋生技能。人类童年的游戏随文明社会的发展而发展，在我国古代农业封建社会，女孩子玩"过家家"模仿家务劳动，男孩子"打仗"模仿战争。而对于成人社会，"戏"则多指在舞台上的当众"表演"，既用于展现某种艺术，又常常用于娱乐。

当人类的"表演"由简单到复杂，由即兴到有预先的准备和目的，就产生了一种艺术活动的形式——戏剧。戏曲则是我国传统的戏剧形式，包括昆曲、京剧和各种地方戏。

戏剧的本质是"不真实"——时间、空间、人物、故事情节都是构想的，但又可以包含某种"真实"，如人间的真情、世间的真理。

在西方，如《普罗米修斯》《俄狄浦斯王》和《美狄亚》等古希腊戏剧备受推崇，莎士比亚的《罗密欧与朱丽叶》《哈姆雷特》（图1-1-1）

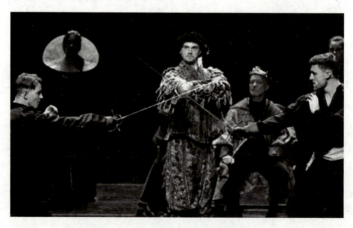

图1-1-1　话剧《哈姆雷特》剧照

《奥赛罗》则是有名的悲剧。中国现代戏剧中的《雷雨》（图1-1-2）《日出》《原野》也是经典剧目。

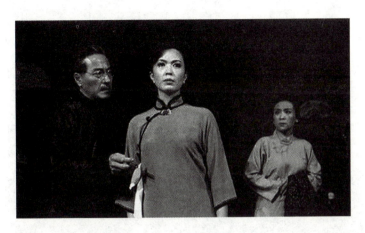

图1-1-2　话剧《雷雨》剧照

一、戏剧的种类

西方所称的"戏剧"，在中国主要指话剧。演员在舞台上主要以说话的方式表演故事情节的矛盾冲突和解决矛盾冲突。

戏剧有不同的种类，按作品的感情色彩和演出时引起观众的情感、情绪效果可以分成悲剧、喜剧、悲喜剧和正剧等；按题材和时间可分为历史剧、现代剧、情节剧、哲理剧、神话剧和童话剧等。广义的戏剧包括所有的剧种：以唱歌为主的歌剧，以舞蹈为主的舞剧，以形体动作代替说唱的哑剧，以假人为"演员"的木偶剧（或称"傀儡戏"）。

在我国，古时汉族民间表演艺术种类更是繁多，如演奏器乐，一般的唱、舞、杂耍、戏法（魔术）、狮舞、舞龙、扮神鬼跳加官、木偶剧、皮影戏（图1-1-3）、耍猴等。

当代社会还有许多不同形式与内容的戏剧，如音乐剧、电视剧等。戏剧还有一种特殊的形式，原来不算正式的戏剧，是培养演员心理素质和想象能力的训练，即由他们自编自演的戏剧小品（简称"小品"，图1-1-4），现今在中国大陆的电视屏幕上，特别是在春节晚会上非常受欢迎。

图1-1-3 民间皮影剧表演

图1-1-4 春晚小品《主角与配角》剧照

二、戏剧的传播

戏剧的传播方式往往和戏剧的艺术形态密切相关。尤其是中国的戏剧，从诞生至今，其传播方式也发生了很大的变化。总的来说，戏剧有

以下几种基本传播方式。

第一种,案头剧。写出的剧本只供阅读,不用于表演。

第二种,坐唱(剧)。演员们按角色装扮后围坐一圈,按剧本"唱、念",但不"做、打"(表演)。

第三种,舞台剧(图1-1-5)。在舞台上,职业演员装扮起来,按照剧本以歌舞的形式演故事;观众在台下欣赏。

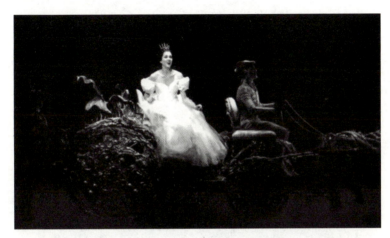

图1-1-5 著名百老汇音乐剧《灰姑娘》的剧照

第四种,影视剧(图1-1-6)。观众可在影院或家里电视机前观看演出。屏幕上显示的可以是演员在剧院中舞台上表演,也可以是演员在摄影棚内或其他场合(空间)的表演;既可以是"直播",也可以是"录播"——表演被记录在影带或光碟中,可以随时"再现"。

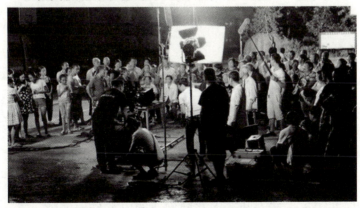

图1-1-6 影视剧拍摄现场

三、戏剧的场地

有戏剧,自然就有观演戏剧的场所。我们常说观剧的剧场(也叫戏院、戏园),分露天和室内两类,古希腊有扇形露天剧场,中国历朝历代也有名称不一的剧场。

西汉的剧场为演出"百戏"的广场,即露天剧场。

唐代的剧场为寺院中的戏场,即庙台。

宋元的剧场为"邀棚"或"勾栏"。

清代的剧场为宫廷剧场(如德和楼)以及"茶楼"或"茶园"。

中国传统剧场如图1-1-7所示。

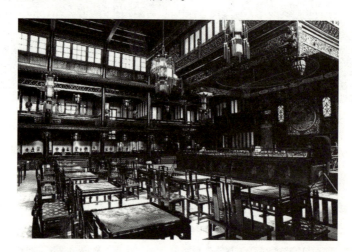

图1-1-7 中国传统剧场

第二节 戏曲的特征

素材二

一、表演形式的特征

戏曲是我国古代文人和艺人共同创造的以歌舞表演故事的精美艺术形式。

(一) 综合性

戏曲表演形式的第一个基本特征是综合性。其包含文学、音乐、舞蹈、美术、武术、杂技以及人物扮演生、旦、净、丑各行当等多种元素。综合性的实质就是多样性,即戏曲有多种多样的艺术表现形式。这些表现形式在有些戏里可以综合成为一个有机的整体,如昆曲中的《思凡》和《游园惊梦》,其中歌舞和情节紧密结合,用舞蹈表演动作说明唱词的情节含义,两者不可分离。而在有些戏曲里并非如此,许多京剧的武打场面将一些杂技性的表演加在其中,有的杂技表演甚至会游离于剧情之外。如果去掉这些杂技表演,并无损于戏曲的完整。

(二) 虚拟性

戏曲表演形式的第二个基本特征是虚拟性。传统戏曲空荡荡的舞台既可代表宫廷王府,也可代表野外荒郊;一张桌子可代表一张床,也可代表一座山;一根鞭子可以代表一匹马(图1-2-1);在空中做出开关门的动作就表示这里有扇门,"三五步走遍天下,六七人百万雄兵"是戏曲虚拟化的典型写照。高度的虚拟化既反映出我国古代戏曲的表演受到

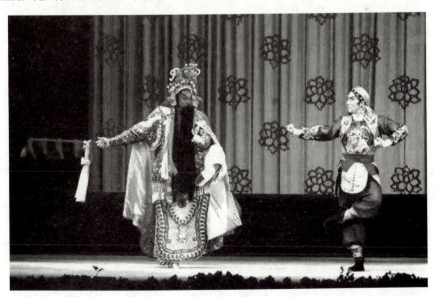

图1-2-1 戏曲中的骑马戏剧照

了当时物质条件的限制,也反映出戏曲的表演在处理时间与空间问题上的高度灵活与智慧。虚拟化的表演与现实生活的关系有的相距甚远,如以鞭代马、以桌当山;也有的关系密切,甚至表现得惟妙惟肖,如《拾玉镯》中的女主人公做针线活和喂鸡的动作。虚拟化表演的继承与改进,是戏曲振兴中的一大课题。

(三) 程式性

戏曲表演形式的第三个基本特征是程式性。很多戏曲的表演动作形式和过程都已高度规范化和固定化了,例如主要角色第一次出场都要先到舞台的中央前方念台词等。不同的行当都有固定的表演模式:旦角用尖细的假嗓音说唱,净角(花脸)用粗犷的假嗓音说唱,小生用真假(阴阳)嗓说唱,而老生与老旦都用真嗓说唱。此外,不同行当的走路姿势、服装、脸谱、道具等都有明确的规定,且相当严格,只有丑角的表演比较自由灵活,可以允许在插科打诨中即兴发挥。程式化的表演是传统戏曲中争议很大的一个问题,从五四时期的新文化运动至今,一直有一种批评意见,认为程式化的刻板表演不能反映社会的现实生活和人物的个性。相反的意见则认为程式化是戏曲高度发展和完善的结果,也是戏曲表演艺术的质量和水平的保证,如果没有了程式化的表演也就没有了传统戏曲。

二、戏曲艺术的特点

从戏曲表演的内容、性质和效果来看,戏曲有几个重要的特点:群众性、教育性和娱乐性。

(一) 群众性

戏曲的群众性极强,戏曲几百年来一直为广大人民群众所喜爱,特别是在农村,各地已经形成了300多个地方戏曲剧种,拥有广泛的爱好者。由于在传统戏曲的表演过程中,台下的观众可以自由地立即"表

态"，鼓掌叫好或喝倒彩，因此传统戏曲的演员高度重视观众，尊重他们的意见和感情。由于在长期的封建社会中，百姓受尽压迫和冤屈，因此传统戏曲中有大量的"包公戏"和"水浒戏"，在舞台上铡贪官、杀恶霸，大快人心，同时歌颂清官、侠士，表达尊崇之心。戏曲舞台上还演出大量表达群众对美好生活向往和追求的戏，用大团圆的结局以求达到观众们心理上的平衡。戏曲的群众性还表现在一个重要方面，即有众多的业余戏曲爱好者，有的组成"票房"定期聚会自己演唱，还有的在街头巷尾或家庭内部"自拉自唱"（图1-2-2），他们的数量远远超过专业演员的数量，其中还出了不少高水平的人物，成了所谓的"名票"，有些甚至"下海"成了超一流的演员，例如昆曲名角俞振飞等。

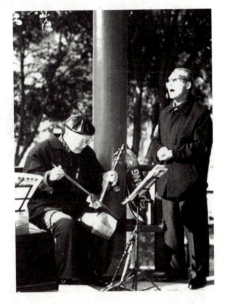

图1-2-2 戏曲票友在"自拉自唱"

（二）教育性

戏曲艺术的另一个重要特点是教育性。所谓的"高台教化"也就是戏曲扮演"教师"的角色，对广大群众进行历史知识的讲解和伦理道德观念的培养。"三国戏"（图1-2-3）和"杨家将戏"等都是戏曲剧目中展现历史知识和道德伦理观的典型代表。

（三）娱乐性

戏曲艺术的第三个重要特点是娱乐性。广大群众，不论是皇亲国戚、达官贵人，还是走卒贩夫、市井庶民，看戏都是为了娱乐，娱乐是他们看戏的直接目的和动力，接受教育和影响是潜移默化的结果。这就决定了戏曲的审美要和娱乐相一致，就是要追求好看与好听。演员的扮相要

昆曲艺术

图 1-2-3 戏曲《三国演义》剧照

好看，戏装要好看，即使是丫鬟或乞丐的女儿，也要满头珠翠；演员的动作、身段要好看，即使是喝醉了酒、发酒疯出洋相的杨贵妃，也要让人看起来是美好的。演员的唱腔不仅要好听，念白也要有音乐性，让人听起来舒服。不论是《六月雪》中的窦娥被绑赴刑场，《玉堂春》中的苏三受审，还是《霸王别姬》（图 1-2-4）中的霸王慷慨悲歌、虞姬凄凉咏叹，演员都要用美妙音韵、适当节奏唱出悦耳动听的曲调，让观众

图 1-2-4 京剧《霸王别姬》剧照

的感受不是触目惊心而是赏心悦目，不是生离死别的悲伤而是回肠荡气的惬意。《清明上河图》中，有一处看戏场景，专门搭建了供女性观众看戏的"女席"，如图1-2-5所示。

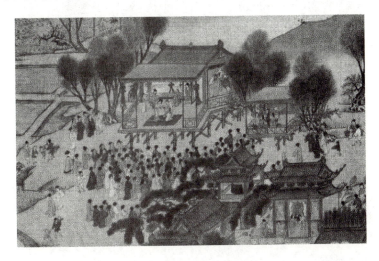

图1-2-5　台北"故宫博物院"藏仇英所绘《清明上河图》中可见专门供女性观众看戏的"女席"

第三节　戏曲的发展

素材三

一、百戏

我国戏曲的起源和发展有着悠久的历史，它的起源可以追溯到原始社会的傩舞和部族乐舞等。先秦时，有了优戏和歌舞戏。这些"戏"的表演从原始社会中的宗教祭祀变成了君王和贵族专属的娱乐方式。秦汉时期，有了百戏集中表演的传统，汉代集中于宫廷，北魏多在寺庙。到了隋朝，隋炀帝将各处的散乐集中在洛阳，每年正月初一到十五，让他们在皇宫端门外八里长的地段上集中演出，令百官和使臣观看。到了宋朝，在东京四城皆设有瓦舍，每座瓦舍内有几十座勾栏（图1-3-1），集中大量艺伎长年卖艺，在各类表演中就有由各种技艺组合形成的综合性戏曲——杂剧。戏曲学术界认为，戏曲的形成应从宋朝的杂剧算起，

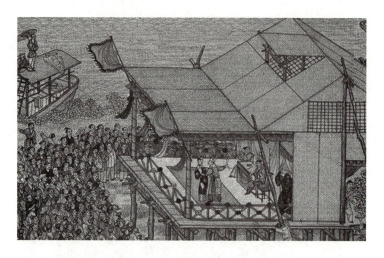

图1-3-1 古代绘画艺术中描绘的宋朝勾栏

称为宋杂剧。

二、宋杂剧

宋杂剧可以说是中国最早的戏曲形式,留存下来的宋元南戏的主要剧目有所谓的"荆、刘、拜、杀"四戏,即《荆钗记》《白兔记》《拜月亭记》《杀狗记》。《白兔记》又称《刘知远白兔记》(图1-3-2)。元灭

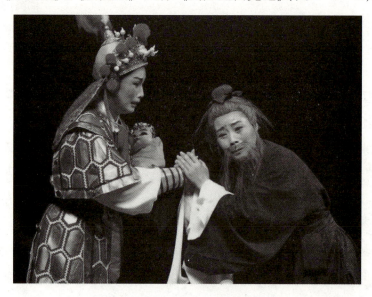

图1-3-2 戏曲《白兔记》剧照

南宋后,南戏传到北方继续发展,到了明朝发展成为"传奇"。

三、元杂剧

蒙古灭金前后,以宋杂剧为基础,在北方形成和流行演唱的曲调叫"北曲"或"北杂剧"。所谓"元曲"包括"散曲"和"套曲"两类,其中"散曲"是独立的类似诗词的文学形式,而"套曲"形成"元杂剧"。元灭南宋后,北曲也流行到南方,出现了戏曲南北大交流的形态。元杂剧的代表剧目有关汉卿(图1-3-3)的《窦娥冤》(图1-3-4)、王实甫的《西厢记》、马致远的《汉宫秋》、纪君祥的《赵氏孤儿》、石君宝的《秋胡戏妻》、康进之的《李逵负荆》等,这些戏直到现在还颇有影响。

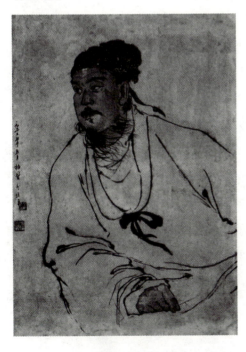 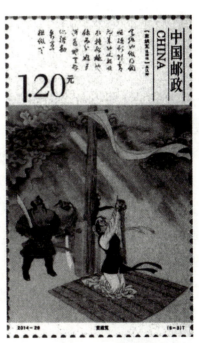

图1-3-3 中国古代文学家关汉卿画像　　图1-3-4 戏曲《窦娥冤》纪念邮票

关汉卿是我国古代最伟大的戏剧作家、文化名人之一,他不仅编写了几十部戏曲作品,还亲自参加演出。其作品深刻地反映了元朝残酷的民族压迫和尖锐的阶级矛盾,以及对生活在社会最底层的劳苦妇女悲惨

命运的无限同情，也反映了在那个时代广大人民的愤怒情感，因此他的元杂剧作品也被称为"愤怒的艺术"。他的作品被翻译成美、法、德、日几种文字出版。另一位伟大的元代戏剧家王实甫创作的《西厢记》，是我国流传至今的不朽杰作，这部充满叛逆精神的作品可以说是当时反封建戏曲的一个里程碑。

四、明清传奇

"传奇"最早指唐宋文人用文言写的短篇小说，宋元南戏作品也被称为传奇，而"明清传奇"则是从宋元南戏发展起来的。与此同时，还有所谓的"明清杂剧"，它是从金元杂剧发展起来的。明传奇的戏曲文学作家中，有一位与莎士比亚同时代的伟大剧作家——汤显祖。汤显祖是江西临川人，因而他写的四个涉及梦的不朽剧作便被统称为"临川四梦"。这四个剧本分别是《还魂记》《南柯记》《邯郸记》和《紫钗记》，其中最重要的代表作是《还魂记》（也叫《牡丹亭》）。剧中的主人公杜丽娘为了追求幸福的生活，由"惊梦"到"寻梦"、由"殉情"到"复生"，充满浪漫的传奇色彩。著名的古代戏曲理论家李渔在《闲情偶寄》中强调戏曲情节一定要"奇"，"非奇不传"，汤显祖的《牡丹亭》正是由于"奇"而"传"至当今。汤显祖著作的一大特点是文采绚丽，除此之外，他还运用了一种独具特色的"模糊语言"，集中地表现在《惊梦》一折的前半部《游园》之中，这种"模糊语言"清楚地反映和刻画了杜丽娘的深层意识和情绪感受。汤显祖在进行心理刻画时，相当符合现代精神分析学的科学原理，在时间上他比西方的心理学早了几百年。

五、昆剧

明嘉靖年间，文人魏良辅以"昆山腔"为主，融合了余姚腔、海盐腔和弋阳腔等几种声腔进行加工提高，形成了曲调细腻婉转的"水磨腔"——"昆曲"。传说中魏良辅为把高则诚的原著南戏《琵琶记》改

编成昆曲,十几年不下楼。后来梁辰鱼首创用昆腔演唱传奇《浣纱记》(图1-3-5),第一个把魏良辅新创的昆曲谱成了剧本,搬上了舞台,于是昆曲发展成为"昆剧"。昆山腔在明万历年间取得了"官方认可"的"正宗"地位,文人骚客们纷纷为它编制曲谱不说还专门为它创作传奇,昆剧也风靡大江南北,至今已有400余年。

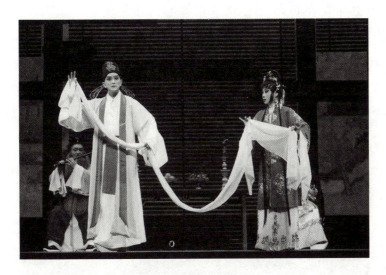

图1-3-5 昆曲《浣纱记》剧照

昆剧伴奏以笛为主,兼用箫、笙、琵琶等,表演风格优美,舞蹈性强,影响深远直到今天。它产生了京昆、湘昆、川昆、宁昆等支派,形成一种声腔系统。在20世纪50年代的《十五贯》改编上演之前,称为"旧昆剧时代",《十五贯》改编上演之后,称为"新昆剧时代"。旧昆剧剧本主要是明代的传奇,多由几十个独立的故事单元和艺术单元的折子(出)组成,其结构形式称为"集折体";而京剧多为不分场次的"连场体";话剧则是"分幕体"。新昆剧受话剧影响,缩长为短,结构分段,叫场或折,甚至分幕。

六、清代地方戏

到了清代,地方戏有了很大的发展。乾隆年间,戏曲剧种有了"雅

部"和"花部"的区分,雅部专指昆曲;花部指各种地方戏曲,又称"乱弹"或"花部乱弹"。在清朝的戏曲发展史上,最大的一件事是产生了京剧。京剧的前身是徽剧,通称皮黄戏(也作皮簧戏),自产生以来还有过许多别名,如"京戏""京黄""大戏""平剧""旧剧"等,后来因为京剧突破地方的局限,具有全国性的影响,所以又被称为"国剧"。京剧的历史一般从1790年徽班进京算起,"三庆班"是第一个,之后"四喜班""春台班""和春班"陆续进京,合称"四大徽班"。自清初至道光,戏曲(无论是昆腔还是京腔)所演剧目都以旦角为主,如《王大娘补缸》《百花公主》等。道光年间,主要演员由旦角变为生角,演出的剧目也以老生戏为主,如《文昭关》(图1-3-6)《让成都》《草船借箭》《四郎探母》《捉放曹》等。

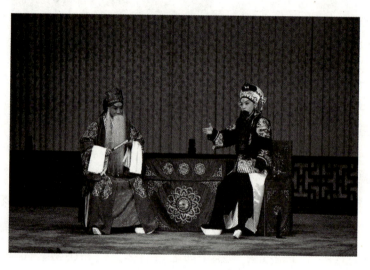

图1-3-6 京剧《文昭关》剧照

七、大戏和小戏

从鸦片战争爆发(1840年)至五四运动(1919年)时期被人们称为近代。在这段时间里戏曲有了进一步的发展。有人把当时的诸多戏曲按影响规模分为地方大戏和地方小戏两类。大戏有京剧、扬剧、山西梆子、河北梆子、汉剧、湘剧、川剧、粤剧和闽剧等。小戏有评剧

（图1-3-7）、沪剧、锡剧、越剧、楚剧、吕剧和泗州戏等。随着时间的推移，大戏、小戏的规模和地位也有了不少的变化。例如黄梅戏、越剧等如今已是"后来居上"了。

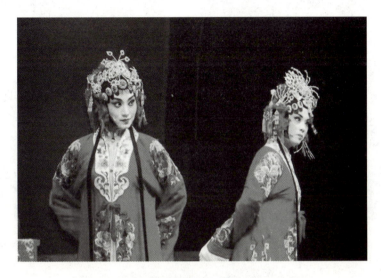

图1-3-7 评剧《花为媒》剧照

八、新戏

从1919年至今为现当代，这个时期我国戏曲有着相当复杂的发展变化。五四新文化运动时期，戏曲表演出现了倒退、复古，有的甚至以低级趣味招徕观众，陈独秀、胡适、刘半农、钱玄同和傅斯年等人在《新青年》上批判戏曲。

在军阀混战和后来的国民党统治时期，一些戏曲艺术家表演了一些新戏，并对戏曲进行了改革，让戏曲反映现实的社会生活和新思想。其主要有梅兰芳（图1-3-8、图1-3-9）演出的针砭时弊的时装京剧《孽海波澜》《邓霞姑》《一缕麻》和宣传反抗侵略的新戏《抗金兵》《生死恨》；周信芳演出的反映爱国学生革命情绪的京剧《学拳打金刚》和反抗暴政的《英雄血泪图》；程砚秋演出的反映劳动人民疾苦的京剧《青霜剑》《荒山泪》和《春闺梦》（图1-3-10）；郝寿臣演出的反抗

图1-3-8 著名表演艺术家梅兰芳先生

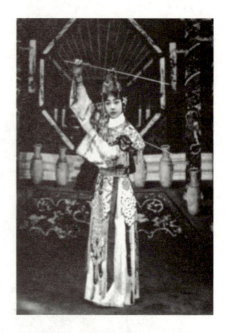
图1-3-9 梅兰芳先生剧照

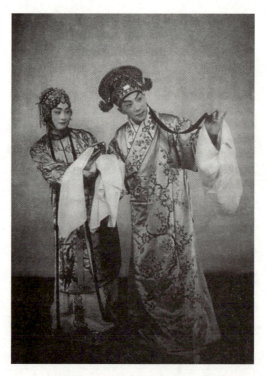
图1-3-10 京剧《春闺梦》剧照
（程砚秋饰张氏、俞振飞饰王恢）

暴政的京剧《荆轲传》；成兆才的时装评剧《杨三姐告状》；李金顺的时装新评戏《爱国娇》；范紫东的嘲讽封建迷信道学虚伪的秦腔戏《三滴血》等。与此同时，戏曲界也对传统的表演艺术进行了继承和提高，出现了一些艺术水平相当高的演员和流派。1943年，延安中共中央党校俱乐部大众艺术研究社编了京剧《逼上梁山》，1945年初，延安平剧研究院首演了京剧《三打祝家庄》。

新中国成立后到1957年，我国戏曲界已挖掘传统剧目51 876个，有文字记载的为1 452个，还创作了许多新戏，如京剧《白毛女》（图1-3-11）、昆剧《红霞》、沪剧《芦荡火种》、豫剧《朝阳沟》等。戏曲得到了很大的发展。

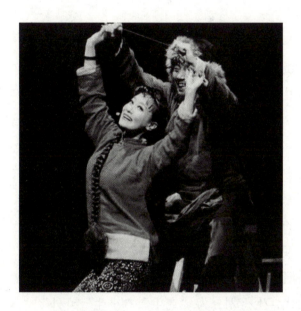

图1-3-11　现代京剧《白毛女》剧照

九、现代戏

1965年由吴晗编写、马连良出演的京剧《海瑞罢官》上演。在"文化大革命"期间，全国只许演和看八个样板戏。"文化大革命"过后，重新建设的戏曲艺术队伍，恢复演出被批判的剧目，文化界重新提出要坚

持"百花齐放,推陈出新"的政策。

随着20世纪80年代改革开放的到来,我国的戏曲事业受到外来文化的冲击,青年人既不了解也不喜欢以京昆艺术为代表的戏曲,同时在文化界出现了"反传统"的思潮。党中央及时地提出了"弘扬传统文化,振兴昆京艺术"的号召,举办了一系列的戏曲表演评奖活动,给戏曲事业注入了新的活力。

第四节　戏曲的表现形式

素材四

一、行当

随着戏曲的发展,以歌舞演故事的内容增多,形式扩大,场上的各种角色也逐渐由少变多。早期戏剧的演出很简单,如果只有两个角色,那么主要的一个为"正",次要的一个为"副";男性称为"生"(图1-4-1),女性称为"旦"(图1-4-2)。如果角色再增多,那么其一主要的居中为"正",其他次要的角色为"外"。元曲杂剧的演出体制就是这种"一正众外"。

随着戏剧的逐渐成熟,演员的分工与人物的分类渐趋一致。不同的剧种在不同时期,其行当又有划分,按扮演人物的性别、年龄、身份、性格特征、表演特点,划分越来越细致。

如到了明代,生行划分为"老生""小生""外""末"四个支系,旦行则分"正旦""小旦""贴旦""老旦"四个支系。更衍生出净行,突出标志是画脸谱,嗓音洪亮(图1-4-3);丑行(图1-4-4),分"文丑""武丑",鼻子上抹白,俗称"三花脸"或"小花脸"等行当。

第一章 戏曲概论

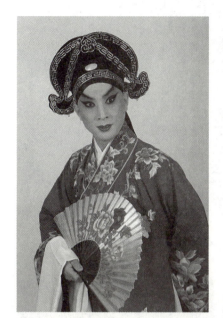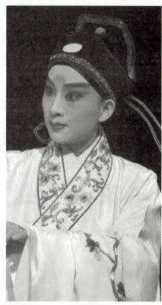

图 1-4-1 戏曲中的生行剧照

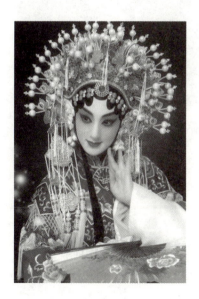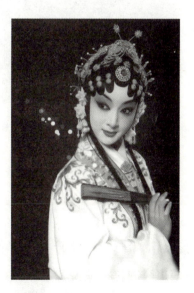

图 1-4-2 戏曲中的旦行剧照

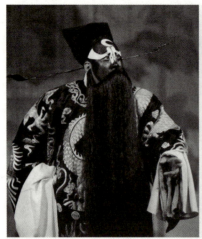
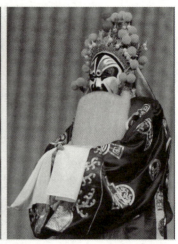

图 1-4-3 戏曲中的净行剧照

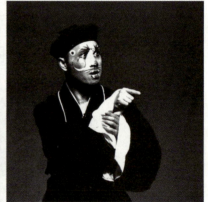

图 1-4-4 戏曲中的丑行剧照

二、戏曲的脸谱

"脸谱"（图 1-4-5）是中国传统戏曲演员脸上的绘画，是一门用于舞台演出时的化妆造型艺术。

（一）脸谱的特点

脸谱的主要特点：一是与角色的性格关系密切；二是图案程式化。

脸谱对于不同的行当情况很不一样。生行和旦行的面部化妆比较简单，都是略施脂粉，称之为"俊扮"，也叫"素面"或"洁面"。净行与丑行的面部绘画比较复杂，特别是净行，都是重施油彩，图案复杂（图1-4-5），因而也被称为"花脸"。戏曲中的脸谱，主要是指净行的面部绘画。

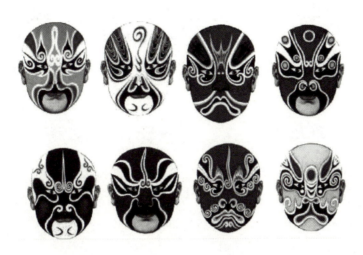

图1-4-5　戏曲脸谱图案

脸谱的底色用来表示角色的性格，如"红"表示忠义，"白"代表奸诈等。脸谱的图案有相当严格的规定，什么角色画什么样的图案，已经规范化。例如楚霸王项羽的脸谱就相当固定，并为其专用，被称为"无双脸"。戏曲的脸谱还有夸大、浪漫和荒诞的特点。例如眉毛就可以被画成柳叶、云纹、宝剑，甚至飞蛾、卧蚕、蝙蝠、螳螂和火焰等不可思议的形状，充满了丰富的想象、象征与暗示。

（二）脸谱的作用

脸谱的作用是多种多样的。除了反映人物的性格之外，还可以暗示角色的各种情况。例如项羽的双眼画成"哭相"，暗示他的悲剧性结局；包公的皱眉暗示他的苦思和操心；孙悟空的猴形脸则暗示他本是只猴子等。

脸谱的另一个重要作用是"间离化"，即拉开观众与戏的心理距离。

因为脸上的图画使观众分辨不清演员的本来面目，并且与生活中的各种真实人物的相貌又很不一样，演员像是戴着假面具，这样就使观众不容易"入戏"，避免产生"幻觉"，而是专心于审美和欣赏。当大花脸与俊扮的生旦同时出现时，二者之间还可以形成鲜明的对比。这更加突出了旦的俊美之相和净、丑的怪诞之容。

最后，脸谱浓重鲜明的油彩和多样的图案，再配上净行吼叫式粗犷的声腔，就形成了强烈的艺术刺激，既可以使观众中的强者兴奋，起到解除心理上的压抑之感，达到宣泄的作用，也可以对弱者起到震慑和威慑的效果。

（三）脸谱的分类

脸谱有两种分类方法：按谱色分类与按谱式分类。

1. 谱色是按脸谱的主要颜色来分类，一般指额与两颊部位的颜色。

红脸：多为赤胆忠心，如关羽，但也有例外，《浣花溪》中杨子琳为反面人物。

粉红脸：年老气衰者，如袁绍。

紫脸：刚毅果断，老成稳练，如廉颇、常遇春。

黑脸：铁面无私，粗鲁刚猛，如包拯、张飞。

蓝脸：骁猛强悍，桀骜不驯，如单雄信。

绿脸：暴躁蛮横，如程咬金。

白脸：水白脸（粉、大白脸），阴险奸诈，善于心计，如曹操。

油白脸：刚愎自用，狂妄无知，如马谡、高登。

黄脸：剽悍阴鸷，如宇文成都。

金银色脸：神怪，番邦将帅，如二郎神、金钱豹。

2. 谱式是按脸谱构图形式来分类。

整脸：单一色调，构图简单，如生、旦及净中的关羽、包公等。

碎脸：图与色均复杂，如杨七郎。

三块瓦和花三块瓦：突出额与两颊三块主色，勾画眉、眼、鼻三窝。

十字门脸：额顶至鼻底画一立柱，鼻窝与眼窝连成横线，相交成

十字。

歪脸：左右图色不对称，如郑恩。

丑脸：脸面中心一块白，呈豆腐块，腰子形，桃、枣、菊花形等，如蒋干。

象形脸：将动物图形画在脸上，如孙悟空（图1-4-6）。

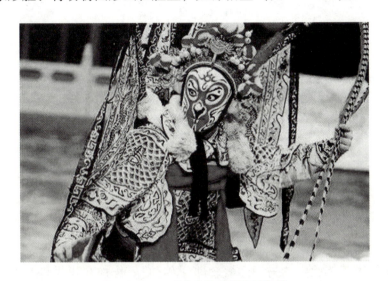

图1-4-6　戏曲人物孙悟空的脸谱

第五节　戏曲的审美

素材五

一、意境

意境是主观与客观、心与物的统一，情与景的交融，生动形象的呈现与丰富感情的寄托，并且这种交融和寄托还要有一定的深度。具体到戏曲表演，严格地说，其中的"境"指的不单单是舞台的环境布置、演员的华服等，这些还难以营造深远的审美意境；戏曲表演中的意境，更多是通过听觉和想象来感受某些演唱腔调、歌词和道白中反映出来的形象与情感。特别是在昆曲中，其唱词多为一首首文学性很强的诗词。《游园惊梦》（图1-5-1）里杜丽娘的唱和道白，让一个看起来空荡荡的舞

昆曲艺术

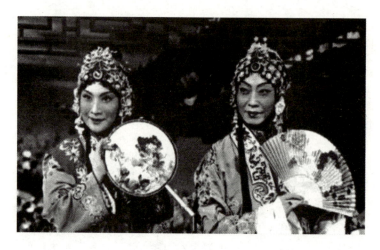

图1-5-1 梅兰芳先生主演的戏曲电影《游园惊梦》剧照

台变成一座风光旖旎、美景无限又令人烦恼的花园。

二、传神

　　传统审美体验中的另一个概念即"传神"。传神在戏曲艺术中，指传达表现人物的性格、精神特征和情感。演员的唱、念、做、打和脸谱、服妆、道具都是为表现戏中角色的精神与性格服务的，其实就是要表现角色心理活动的过程与特征。更进一步说，演员的表演还要反映或引发出作者和观众的情感，表现或引发出人们对忠、善、奸的爱与恨。戏曲发展到京剧阶段，与昆剧相比，其文学性和故事性都降低了，演员与角色的个性刻画却增强了，如表演艺术家盖叫天的外号叫"活武松"。京剧审美的进一步发展，又从演员"传神"——剧中人物的"神"转到演员自身的艺术特征之"神"，这个"神"即名演员的演出风格特征及其形成的流派。人们审美重点不在于梅兰芳是不是"活杨妃""活洛神"，荀慧生是不是"活红娘"，而往往在于他们本人的嗓音和韵味。

第二章
昆曲的发展历程

第一节　昆曲的诞生

素材一

昆曲最早是由元代末年的昆山人顾坚研创的。到了明嘉靖年间，魏良辅（图2-1-1）又对昆曲做了改革，将原来采用昆山方言演唱改为采用中州音来演唱。在改变演唱方式的同时，魏良辅还对昆山腔的表演节奏进行了改革，放慢了其中演唱的速度，将一个字分成头、腹、尾三部分，再与悠长的旋律相配合，徐徐吐出，细腻婉转，舒缓悠长，有如江南农家和水磨米粉，故此后民间俗称昆山腔为"水磨腔"或"水磨调"。

后来，魏良辅还对南戏昆山腔的伴奏乐器做了改进，借鉴了北曲的伴奏乐器，将北曲伴奏乐器中的三弦、琵琶等弦乐器也用于演唱昆山腔的伴奏。魏良辅的《曲律》刻本如图2-1-2所示。继魏良辅改革昆山腔后，戏曲家梁辰鱼又按改革后的新昆山腔格律创作了《浣纱记》传奇，将这种新昆山腔搬上了舞台，更是扩大了新昆山腔的影响，使新昆山腔在南北各地流行。在上流社会，新昆山腔细腻婉转、舒缓悠长的艺术风格，迎合了文人学士、封建士大夫的审美情趣，他们都把看曲写曲看成是怡情养性、显耀才华的风雅之举。新昆山腔也为平民百姓所喜闻乐见，如在明隆庆、万历年间，苏州就有中秋节在虎丘山举办曲会的习俗。

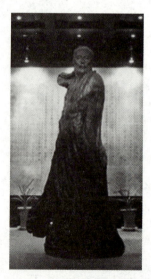

图2-1-1　魏良辅雕像

图 2-1-2　魏良辅的《曲律》刻本

第二节　昆曲之"雅"

魏良辅对昆曲的改革，梁辰鱼对剧本的创作，都只是昆曲发展的初步。为了在魏良辅与梁辰鱼的基础上进一步提升昆曲的文学与艺术品位，明万历年间，汤显祖与沈璟（图 2-2-1）提出了各自的戏曲主张。汤

图 2-2-1　明代戏曲家、曲论家沈璟画像

显祖从戏曲内容与语言典雅化的角度，提出了自己的主张。首先，他强调剧作家在创作戏曲的过程中，要充分张扬自己的个性与志趣；其次，在戏曲的语言上，他主张崇尚典雅。

与汤显祖不同，沈璟则是从昆曲曲律的雅化与精致化的角度提出了自己的见解。他提出作曲必须遵守曲律，为了给昆曲作家作曲填词与演员唱曲提供规范与准绳，沈璟还特地编撰了《南九宫十三调曲谱》《南词韵选》《正吴编》等曲律著作，如图2-2-2所示。汤显祖因重视内容的表达，在剧作中存在着不合曲律的弊病，沈璟便对汤显祖《牡丹亭》（图2-2-3）不合曲律的地方做了修改。有人将沈璟的修改本送给汤显祖看，汤显祖对沈璟的改动十分不满，对沈璟提出批评。汤显祖与沈璟的这一争论在当时的戏曲家中引起了很大的反响，有的支持汤显祖，有的支持沈璟，并因此形成了两个不同的戏曲流派。支持汤显祖的戏曲主张而批评沈璟的戏曲主张，即为以汤显祖为首的临川派；反之，则为以

图2-2-2　沈璟曲谱

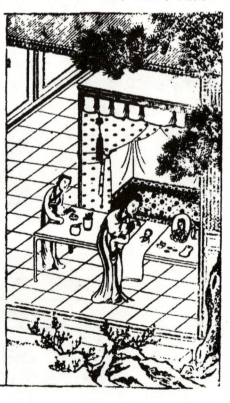

图2-2-3　《牡丹亭》古本插图

沈璟为首的吴江派。

汤显祖与沈璟的这一争论,对昆曲的发展产生了很大的影响,一个追求个人志趣的张扬与文辞的典雅,一个追求格律的精致细密,这使得当时及后来的文人剧作家们对他们所追求昆曲的最高标准有了清晰的认识:要融合沈、汤两家之长,使才情、文辞和音律等得以和谐的统一。因此,经过沈汤之争及戏曲理论家们对两人戏曲主张的总结,逐步完成了昆曲的雅化过程,也正因此,到了清代中叶,昆曲被称作"雅部"。

第三节 "南洪北孔"

昆曲自明代中叶经魏良辅改革与梁辰鱼作《浣纱记》传奇推广以后,成为当时曲坛的范本,有"官腔"之称。到了清代中叶,受到新兴起的花部诸腔戏的冲击,昆曲日益衰落。但在这一时期,出现了两位杰出的昆曲作家——洪昇和孔尚任,史称"南洪北孔",他们以各自杰作《长生殿》(图2-3-1)与《桃花扇》(图2-3-2)轰动曲坛,给已进入衰落时期的昆曲注入了新的活力。

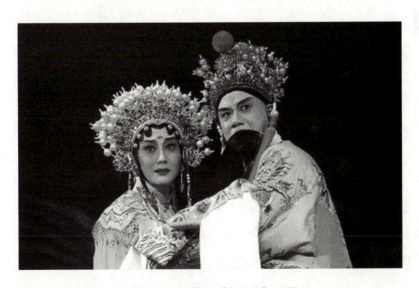

图2-3-1 昆曲《长生殿》剧照

昆曲艺术

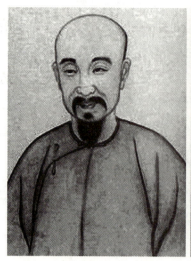

图 2-3-2　孔尚任与其代表作《桃花扇》

洪昇（1645—1704），字昉思，号稗畦、稗村、南屏樵者，钱塘（今杭州）人。《长生殿》描写的是李隆基与杨玉环的爱情故事。李、杨的故事虽已多为人描写，如描写这一故事的戏曲除元代白朴的《梧桐雨》杂剧外，还有明代吴世美的《惊鸿记》传奇，但与前人同类题材的剧作相比，洪昇的《长生殿》在主题上突出表现和歌颂了李、杨至死不渝的爱情。

《长生殿》问世后，立即引起了强烈的反响，成为当时曲坛上盛行的剧目，但洪昇自己却因《长生殿》而被革除了国子监监生的官职。这件事发生在《长生殿》写成后的第二年，京城昆班内聚班因演《长生殿》名声大噪。为了报答洪昇，内聚班就在洪昇寿诞日，到他在京中的寓所演出。洪昇邀请许多友人前来看戏，不料当时正逢佟皇后刚去世，依例停止一切娱乐活动。为此有人上疏弹劾洪昇，洪昇和来看戏的人都被拘捕下狱。后赖相国说情，洪昇才得以出狱，但被革除了国子监监生的官职。

孔尚任（1648—1718），字聘之、季重，号东塘、岸堂，自称云亭山人，山东曲阜人，是孔子六十四代孙。《桃花扇》通过明末复社名士侯方域与秦淮名妓李香君的爱情故事，描写了南明王朝覆亡的历史，总结了

南明王朝覆亡的历史原因和教训,以此来寄托自己的兴亡之感和民族感情。《桃花扇》由于反映了明末动荡的社会现实,且有着较高的艺术成就,因此,问世后立即受到人们的重视,戏班纷纷上演。剧作所具有的现实主义精神,引起了观众的强烈反响。

《长生殿》与《桃花扇》(图2-3-3)虽一时风靡康熙、乾隆年间的戏曲舞台,但终究不能改变昆曲衰落的命运。

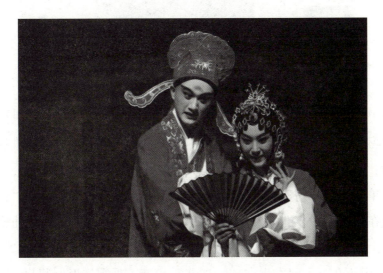

图2-3-3 昆曲《桃花扇》剧照

第四节 昆曲的传承之路

昆曲到了民国初年,已经非常没落了,一些热爱昆曲的有识之士在想方设法地去挽救这种情况。

1921年8月,苏州的知名人士贝晋眉、张紫东等人集资一千银元,在苏州城北桃花坞西大门五亩园创办了昆曲传习所。1922年2月,其由上海的民族资本家穆藕初出资接办,并题"昆剧传习班",聘孙咏雩为所长。传习所(图2-4-1)给每位学员都取了艺名,在各人的艺名中,皆嵌入"传"字,寓传承昆曲之意。

昆曲艺术

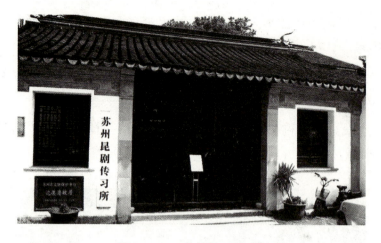

图2-4-1 苏州昆剧传习所

自1927年12月起,因穆藕初生意失败,不能给传习所提供经费支持,传习所便由上海实业家严惠宇、陶希泉的维昆公司接办。维昆公司接办后,将"传"字辈学员组成新乐府昆班,租赁上海笑舞台公演(新乐府戏单如图2-4-2所示)。1931年6月上旬,新乐府解体,"传"字辈演员在徐凌云、李恂如的帮助下,组建了自己的昆班——"仙霓社",首演于上海大世界游乐场(仙霓社在上海大世界演出的广告如图2-4-3所示)。但不久,上海发生"一·二八"事变,仙霓社返回苏州,随着日

图2-4-2 新乐府戏单

第二章 昆曲的发展历程

图 2-4-3 仙霓社在上海大世界演出的广告

本侵华战争的全面爆发,其生存日益艰难。1942年2月,在东方第二书场公演三场后,仙霓社宣告解散,此后"传"字辈演员散落于各处谋生。昆剧传习所以及其后的新乐府、仙霓社虽然存在的时间不长,但他们的努力延缓了昆曲衰亡的进程,而且他们培养的"传"字辈演员,为昆剧的传承保住了一线血脉,为20世纪50年代以后昆剧的复苏与振兴储备了十分珍贵的资源。

第五节 "一出戏救活了一个剧种"

新中国成立后,党和政府重视对传统艺术的传承和保护,制定了"古为今用,推陈出新"的文艺方针,这给濒临衰亡的昆曲艺术带来了新的生机。

1956年,浙江昆苏剧团根据清代朱素臣的传奇《十五贯》,改编成

昆曲《十五贯》(图2-5-1),上演后获得了成功。昆曲《十五贯》改编演出的成功,是昆曲推陈出新的一个成功典范。朱素臣的传奇《十五贯》又名《双熊梦》,剧本写淮安熊友兰、熊友蕙兄弟蒙受冤狱,苏州知府况钟在监斩前夜发现有冤情,重新审理,为二人昭雪。其虽多有封建迷信的内容,但歌颂了清官的为民请命,谴责了昏官的草菅人命;同时在对况钟为民请命的过程中重视调查研究给予肯定,而在昏官草菅人命的行为中也描写了他的主观主义,凭自己的想象断案。这一内容具有一定的现实意义,尤其迎合了20世纪五六十年代反对官僚主义、主观主义,提倡调查研究,坚持实事求是政治形势的需要。因此,1955年,当时浙江省宣传、文化部门组织人员对传统的演出剧本加以改编,根据当时的政治形势,将原作对清官的歌颂和对昏官的谴责转变为坚持实事求是,反对官僚主义。

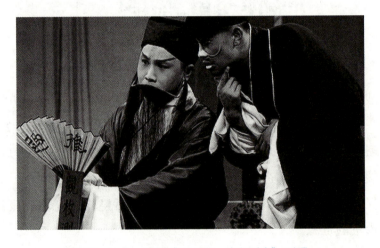

图2-5-1 昆曲《十五贯·访鼠测字》剧照

昆曲《十五贯》除了在主题上对原作进行改编和提炼外,在表演形式上也做了较大的创新。为了表现人物的个性,其突破了传统的行当程式,而且动作不拘泥于特定行当,以人物个性来设计。另外,昆曲《十五贯》还对昆曲的传统音乐体制进行改革与创新,这也是其成功的原因之一。值得一提的是,《十五贯》的主要演员中,有许多是当年昆剧传习所中的"传"字辈学员。

昆曲《十五贯》先后在杭州、上海、北京、天津、杭州、南京等地巡回演出，受到了广泛好评。上海电影制片厂为之拍摄了舞台艺术片，传播至东南亚。全国各地剧种普遍移植演出了改编的《十五贯》。为此，1956 年 5 月 18 日，《人民日报》特发表了《从"一出戏救活了一个剧种"谈起》的社论，高度评价了《十五贯》对传统昆曲的改革和现代性发展所产生的重要意义。昆曲《十五贯》的成功改编，为昆曲在新时期的传承和发展提供了一个很好的典范，促进了昆曲在新时期的发展。

第六节　当代昆剧——苏州昆剧院青春版《牡丹亭》

进入 21 世纪以后，随着社会环境的急剧变化，传统昆曲又面临着如何发展和传承的问题。2004 年，由白先勇主持，江苏苏州昆剧院改编演出的青春版《牡丹亭》（图 2-6-1）获得了成功，为传统昆曲在新时期的发展提供了一个成功范例。

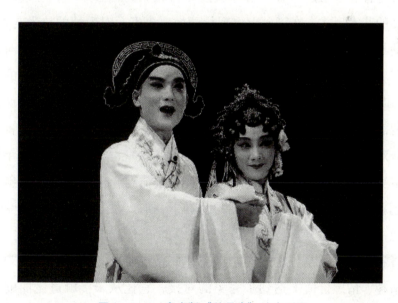

图 2-6-1　青春版《牡丹亭》演出剧照

青春版《牡丹亭》将观众锁定在具有青春激情的年轻人群体。年轻人，尤其是大学生是国家与民族的未来，昆曲为他们所喜爱，他们就会自觉地为昆曲的传承和弘扬做出努力，昆曲也就能得以持续发展。而且，作为古典艺术的昆曲，需要在当代得以发展，需要迎合当代观众的审美情趣，而年轻人（尤其是大学生）是现代审美情趣的引领者和追逐者，若在传统昆曲中融入现代性元素，则更能迎合年轻观众的审美情趣，得到他们的认同，古老的昆曲也就能得以传承与流传。

从故事情节来说，《牡丹亭》在"古典"与"青春"之间，存在着与现代年轻观众在心灵上实现对接的因素。《牡丹亭》描写的是杜丽娘与柳梦梅的爱情故事，剧中主人公追求幸福爱情并崇尚个性解放，这符合人类共同的价值观念，故这样的内容既是传统的，又具有现代意蕴，它可以打破时空的界限，为今天的观众所接受。对正处于青春期的年轻人来说，他们当中有的正处于热恋之中，有的刚经历过人生中最美好的时段，他们对爱情同样有着美好的憧憬与追求，《牡丹亭》所演绎的爱情故事，正适合满足他们的心理需求。因此，将青春版《牡丹亭》的观众定位在具有青春激情的年轻人群体就能取得较大的社会效应，通过昆曲载歌载舞的艺术形式，在舞台上再现杜丽娘对青春、对爱情的热爱与追求，去感动与影响年轻人，引起他们的共鸣。在具体改编和舞台演出时，青春版《牡丹亭》也从年轻观众的审美情趣出发，突出了"青春"的美学意蕴。其在选定演员上着眼于"青春"，要求演员具有现代青年所认同的青春靓丽的气质，用青春版的演员来表演青春版的《牡丹亭》，给青春版的观众观看。在艺术形式上，青春版《牡丹亭》也充分考虑到了年轻观众的审美情趣。从表演程式、舞台设置、服饰到音乐唱腔等都做出了较大的创新，在保持昆曲本质属性的前提下，加入了年轻人乐于接受的形式，使古老的昆曲艺术与新时代年轻观众的审美意识相融合。

青春版《牡丹亭》的改编与演出，使传统昆曲与当代的年轻观众在审美情趣、情感价值上达到了完美的对接，它让从未接触过昆曲的青年观众领略到了其中所蕴含的艺术魅力。因此，昆曲青春版《牡丹亭》在被搬上舞台后，便盛行于戏曲舞台，得到广大观众尤其是年轻观众的热

爱，苏州昆剧院到全国几十所高校巡回演出青春版《牡丹亭》，又赴台湾、香港、澳门等地演出，还到日本、美国、英国等国巡演，其也为外国观众所喜爱。

青春版《牡丹亭》的成功改编，给传统昆曲在新时期的发展提供了很好的启示。昆曲《十五贯》改编成功的原因，是借助了当时特定的政治理念；而青春版《牡丹亭》的盛行，则是以时尚和青春为依托，是传统与青春相结合的结果。两者相比，后者的发展模式更具有可持续性。对昆曲古典名作的改编演出，既培养了一批年轻的昆曲演员，同时也培养了一大批热爱昆曲的年轻观众。而培养年轻的昆曲观众，对于昆曲的发展来说，更具有战略性，也更为重要，这也是今后的昆曲改革应予以重视和借鉴的。

第三章
昆曲的艺术形式

第一节　昆曲的音乐体制

在昆曲流传过程中，经过历代昆曲剧作家、理论家和昆曲艺人不断地创造和丰富，形成了一整套严谨的音乐体制，积累了丰富的艺术财富。

昆曲采用的是曲牌体的音乐结构，曲牌体又称联曲体，就是将不同的曲调组合起来，以变换具有不同声情的曲调来与相应的剧情及人物的情绪相配合。联曲体戏曲的曲调都有特定的名称，即曲牌名，如《醉扶归》《桂枝香》《石榴花》《芙蓉花》《小桃红》《山坡羊》等，每个曲牌，都有特定的调性与声情，在具体演唱中，按笛子的孔音来确定每个曲调的调式。笛子共有7个孔，其中有1个吹孔，6个指孔，以筒音为基音，依次得七音，构成7个不同调高的调。

昆曲的腔格，也就是曲调的旋律，其表现形式不同于西洋音乐的简谱和五线谱，而是工尺谱，用"上、尺、工、凡、六、五、乙"七个汉字来标注曲调的音阶，相当于西洋音乐中的七个音符（表3-1）。南曲为五个音阶，无"凡、乙"两个半音。昆曲《长生殿》工尺谱如图3-1-1所示，昆曲《西厢记》工尺谱如图3-1-2所示。

表3-1　工尺谱、简谱调号标记对照表

调名	小工调	凡字调	六字调	正宫调（也称五字调）	乙字调	上字调	尺字调
现代标记	D	E	F	G	A	♭B	C
笛子的筒音（全按为）	$\dot{5}$	$\dot{4}$	$\dot{3}$	$\dot{2}$	$\dot{1}$	$\dot{♭7}$	$\dot{6}$
第几孔作"1"	第三孔作"1"	第四孔作"1"	第五孔作"1"	第六孔作"1"	筒音作"1"	第一孔作"1"	第二孔作"1"
音域	$\dot{5}-\dot{\dot{6}}$	$\dot{4}-\dot{\dot{5}}$	$\dot{3}-{}^{\#}\dot{\dot{4}}$	$\dot{2}-\dot{\dot{3}}$	$1-\dot{\dot{2}}$	$♭\dot{7}-\dot{\dot{2}}$	$\dot{6}-\dot{\dot{7}}$

注：此表以传统的六孔笛子为例，所列音域是常用音域。

图 3-1-1　昆曲《长生殿》工尺谱　　　　图 3-1-2　昆曲《西厢记》工尺谱

昆曲曲调的腔格是由多种因素构成的，首先是字声，曲字字声的不同，就有不同的腔格。一般来说，平声字的腔格具有平稳悠长、起伏不大的特征；上声字的腔格较长，多起伏变化；去声字的腔格具有高亢激越的特色；南曲入声字的腔格短促。

昆曲的腔格除了按照字声特征所确定的腔格外，还有一类修饰性的腔格，相当于西方音乐中的美声腔格。其主要有以下几种。

橄榄腔：在演唱板缓腔长的曲字时，开始控制音量，慢慢放大，到一半处又慢慢收细，两头轻细，中间重粗，犹如橄榄状，故得名。

擞腔：又称闪腔、颤腔，演唱时以颐颔部位的开阖，使行腔产生摇曳变化之妙，婉转动听。

啜腔：两个上行的相邻工尺组成一拍时，在保持原节拍速度的前提下，重复唱一次，如"尺工"唱作"尺工尺工"。

掇腔：在一个由多个音符组成的腔格中，唱到中间处作短暂停顿，以显示出行腔的顿挫变化。

垫腔：在两个上行的音符之间，若两者相距为"上"与"工"两个音，在两者之间加一"尺"音，作为垫腔，使腔格顺畅圆润。

拿腔：在相邻两句曲文中，为了强调下句的声情，当唱到前句最后几个字时放慢缓唱。

卖腔：为增强腔格的悠扬细长，特将一音拖长，这一唱法多用于散板曲。

挺腰腔：一音延长数拍，中间可掺杂花腔，使行腔有所起伏变化，避免过于单调平直。

感叹腔：在行腔过程中，为加强语气，在曲文中加入"啊""呀""嗒"等感叹词。

节奏也是组成昆曲曲调腔格的重要因素。昆曲的节奏叫"板眼"，昆曲以击鼓节拍，强击称"板"，以鼓签弱击称"眼"。

昆曲常用的板式有散板、一板一眼、一板三眼、赠板、流水板等。

散板：节奏自由，只在一个乐句结束处击一底板。多为生、旦等角色上场时唱引子所用。

一板一眼：节奏较快，相当于简谱中的二拍，第一拍为板，第二拍为眼，多用于叙事性或烘托场面的曲调。

一板三眼：节奏较缓，相当于简谱中的四拍，第一板为板，后三拍分别为头眼、中眼、末眼，多用于抒情性曲调。

赠板：即在一板三眼的板式上，再增加一板，把原来的中眼改成板，把头眼、末眼都改成中眼，再在两个中眼前后分别增加头眼和末眼。所增加的板，称赠板，原来的板称"正板"。赠板的节奏比原来的一板三眼放慢了一倍，成为八拍，旋律更为委婉缠绵，多用于生、旦等抒情时所唱。

流水板：有板无眼，节奏急促，多用于净、丑等角色所唱的粗曲，也常用于行路或烘托紧急情形的曲调。

第二节　昆剧的角色体制

素材一

昆剧的角色分为生、旦、净、丑、杂五大类，现分别对这五大类中

的主要角色所扮演的人物、化妆、表演程式等一一介绍。

一、生行

生行（图3-2-1），指戏曲剧目中的男性形象，其特点是面部化妆为俊扮。根据其年龄、身份的不同，生行可以分为大官生、小官生、巾生、穷生、雉尾生、老生、小生、武生等不同的种类。

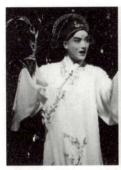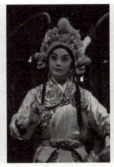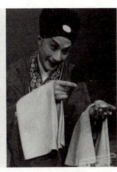

图3-2-1　昆曲生行角色剧照

1. 大官生：又称大冠生，一般扮演风流儒雅的文职官员或帝王，戴髯口，讲究风度，气质大方。

2. 小官生：又称小冠生，扮演青年文职官员，因头戴纱帽，故又称纱帽小生；唱、念、做并重，表演时须突出人物儒雅飘逸的神态。

3. 巾生：又称儒生、扇子生，头戴方巾，手持折扇，扮演有文才而尚未及第的青年书生。其唱、念、做并重，尤重折扇功底，表演时须在儒雅中突出潇洒飘逸、风流倜傥的神态。

4. 穷生：又称苦生，扮演穷困落魄的青年书生，因多穿黑褶子与塌后跟的鞋，故又称黑衣生和鞋皮生。穷生表演时突出剧中人物穷愁潦倒的神态，唱、念中带有悲苦音，两手抱胸，双臂平端，台步慢移，脚上似拖着没有后跟的鞋皮。《破窑记》中的吕蒙正、《绣襦记》中的郑元和、《永团圆》中的蔡文英，这三个人物是穷生所扮演的代表性人物，被

称为昆曲舞台上的"三双拖鞋皮"。

5. 雉尾生：又称鸡毛生、翎子生，因帽盔上双插雉尾而得名，扮演英武潇洒的青年将领或将门之子。雉尾生在表演时要求嗓音清亮激越，动作刚劲，舞动翎子，舒展洒脱，突出人物英姿飒爽的神态和气概。《连环记》中的吕布、《白兔记》中的咬脐郎、《西川图》中的周瑜，这三个人物是雉尾生所扮演的代表性人物，故有昆剧"三副鸡毛生"之称。

6. 老生：扮演中、老年男性，挂髯口（胡须），故又称须生。髯有三绺、满髯、五绺之分，依剧中人物的身份、性格而定，儒雅文人挂三绺，武将挂满，五绺为三国戏中的关羽专用。须的颜色又根据人物年龄的大小，分为黑、黪、白三种。另根据不同的表演特点，老生有唱功老生、做功老生、靠把老生之分，唱功老生注重唱功，动作少，安详稳重，故又称安工老生，多扮演帝王或文士；做功老生以做功见长，多扮演正直刚毅的下层老年男性；靠把老生多扮演武将，扎靠（戴盔披甲），使用刀枪把子，唱、念、做、打并重。

7. 小生：扮演青少年男子，特点是不戴胡子，扮相一般都比较清秀、英俊。在表演上最大的特点是唱和念真假声互相结合。假声一般说比较尖，比较细，比较高，声音听起来比较年轻，这样就从声音上跟老生有所区别。采用这样一种发声方法，是为了表示这种行当所扮演的角色，都是些青年人。

8. 武生：扮演擅长武艺的青壮年男子角色。武生共分两大类，一类叫长靠武生，一类叫短打武生。长靠武生身穿着靠，头戴着盔，穿着厚底靴子，一般都是用长柄武器。这类武生，不但要求武功好，而且要求有大将的风度，有气魄，工架要优美、稳重、端庄。短打武生着短装，穿薄底靴，兼用长兵器和短兵器，短打武生要求身手矫健敏捷，内行的说法是要漂、率、脆，看起来干净利索，打起来漂亮，不拖泥带水，表演上重矫捷、灵活。

二、旦行

旦行（图3-2-2）所扮演的为戏曲中的女性形象。根据其年龄、

身份的不同，旦行可以分为正旦、小旦、作旦、贴旦、老旦、刺杀旦和武旦、耳朵旦等不同的种类。

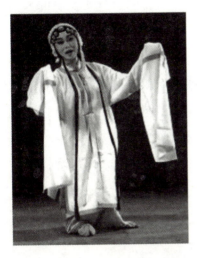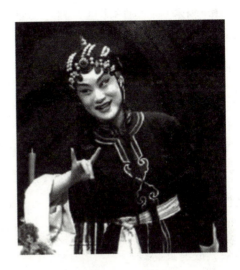

图 3-2-2　昆曲旦行角色剧照

1. 正旦：扮演庄重、贞烈的青年女子或中年妇女，多穿青色褶子，故又称"青衣"。其以唱功见长，嗓音高亢激越，婉转悲怆，突出人物凄切而贞烈的性格特征。

2. 小旦：又称闺门旦，主要扮演未婚的青年女子，通常为爱情剧中的女主角，其身份多为大家闺秀，也有平民之家的少女、风尘女子或帝王妃子等。其表演时须嗓音清丽圆润，身段雍容大方，突出人物端庄妩媚的神态。

3. 作旦：又称花生、娃娃生、娃娃旦，扮演天真活泼的男性少年，有时也扮演少年女子。其表演时要求嗓音甜润、动作轻柔，突出人物活泼天真的神态。

4. 贴旦：通常扮演身份低微的青年女子，如丫环或次于小旦的女子，注重做与念。若扮演丫环，表演时须突出人物机智活泼的性格，故扮演这类人物的贴旦又称活泼旦、快乐旦。

5. 老旦：顾名思义，其所扮为老年女性，多扮演教子有方的贤母，如《荆钗记》中的王母、《精忠记》中的岳母、《铁冠图》中的周母，这三个戏合称昆剧"三母戏"。老旦注重唱功，用本嗓，嗓音宽厚苍劲，台

步沉稳缓慢，头微晃，略带龙钟之态，表演时须突出人物端重而又慈祥的神态。

6. 刺杀旦：又称四旦，因与"刺"音相谐。刺杀旦所扮演的人物有两类：一类是正面角色，为复仇而刺杀奸贼的女子，如《一捧雪》中的雪艳娘、《渔家乐》中的邬飞霞、《铁冠图》中的费贞娥；一类是反面角色，凶狠淫荡的女子，如《义侠记》中的潘金莲、《水浒记》中的阎惜娇、《翠屏山》中的潘巧云。这些人物都是刺杀旦的代表角色，在昆剧舞台上有"三刺""三杀"之称。刺杀旦注重做功，尤重武功。

7. 武旦：又称刀马旦。扮演有武艺的女将、江湖女侠或神怪精灵的女性人物，多穿紧身衣服，表演上重翻打，如《白蛇传》中的青蛇等。

8. 耳朵旦：扮演宫女，因宫女常站立在皇帝或后妃两旁，犹如人的耳朵，故有此称。

三、净行

净行（图3-2-3）指那些面部勾画脸谱的男性形象，有正净、副净、武净和毛净之分。

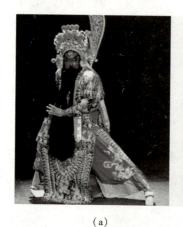 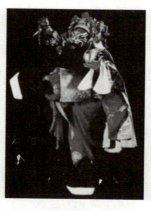 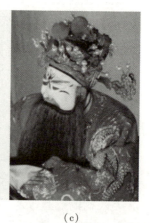

(a) (b) (c)

图3-2-3 昆曲净行角色剧照

(a) 正净角色剧照；(b) 正净角色剧照；(c) 副净角色剧照。

1. 正净：又称大花脸、大面，因脸部涂满色彩和勾勒图案，故有此名。脸谱色彩以红、黑两色为主，脸谱为红色的正净多扮演举止稳重的朝廷重臣，注重唱功，多用膛音和炸音，声音洪亮，以突出人物威武刚毅的神态。脸谱为黑色的正净多扮演性格勇猛暴烈的人物，唱腔雄浑，声音洪亮，且有叫跳之技，以突出人物的恢宏气度。

2. 副净：又称"白净""白面"，因面部涂白粉，故有此名。多扮演奸臣，既注重架势气魄，又要在厚重沉雄中透出奸诈凶残之气。

邋遢白面：脸部涂白粉，并在眼角、鼻窝处画有黑点与黑线，古语称不干净为"邋遢"，故有此名。其多扮演下层人物，具有诙谐滑稽的特点。

3. 武净：亦称"武花脸"，净角一种，在戏曲中扮演以武打为主的角色。别名武花脸、武二花，这种花脸只重武打，不重唱、念。

4. 毛净：又称油花脸。其用垫胸、假臀，形象奇特，造型夸张，表演时注重工架，身段动作粗犷，常用喷火、耍牙等特技。

四、丑行

图 3-2-4　昆曲小丑角色剧照

丑行扮演的人物类型较广，既有滑稽风趣而心地善良的正面人物，也有奸诈阴险的反面人物；另根据人物的身份与性格等，分为小丑（图 3-2-4）和副丑。

1. 小丑：又称小面、三面，俗称小花脸，扮演滑稽风趣而心地善良的下层人物。另外，小丑有时也扮演反面人物，如《琵琶记》中的小骗、《十五贯》中的娄阿鼠等。

2. 副丑：简称副，又称二面，俗称二花脸。扮演奸诈狠毒的恶吏奸臣、帮闲篾片等人物，如《浣纱记》中的伯嚭、《鸣凤记》中的赵文华、《桃花扇》中的阮大铖等。另外，副丑也扮演一些刁顽恶劣的老年妇女，如《荆钗记》中的姚氏、《白兔记》中的嫂子、《金印记》中的秦嫂等。

（1）方巾二面：副丑的一种，穿戴方巾褶子，外表清洒如巾生，但内心阴险奸诈，如《义侠记》中的西门庆、《水浒记》中的张文远、《西楼记》中的赵伯将等。

（2）油二面：副丑的一种，扮演滑稽诙谐的人物，如《西厢记》中的法聪，《拜月亭》中的翁郎中。

五、杂行

所谓杂行，也就是群众演员，这些群众演员因在不同的场景中扮演不同的人物，所以也有不同的种类。

1. 龙套：因演员穿着带水袖的龙套衣而得名，扮演帝王、后妃、官员的随员侍从、宫女、丫环等，常以四人为一堂，在舞台上变换队形，跑上跑下，所谓"跑龙套"，用以烘托舞台气氛。

2. 武行：又称上下手、打英雄，在武打场面中扮演群众角色。

第三节　昆剧的表演功法

素材二

昆剧演员在舞台上扮演人物，塑造舞台形象，须具备一定的表演手段，由于戏曲是综合性艺术，因此，演员在塑造人物形象时也须用多种艺术手段。在长期的演出实践中，艺术家们将这些表演手段概括为"四功五法"。

所谓"四功"，就是唱、念、做、打；所谓"五法"，就是"手、眼、身、步、法"。以下就各种表演技巧逐一介绍。

一、四功

（一）唱功

唱，是昆剧诸多表演技艺中是最主要的技艺。唱功讲究的是字正腔

圆。所谓"字正",就是咬字吐音要准确清晰。要达到"字正"的要求,关键是要把握好每个字的发声、行音、收声归韵这三个环节。昆曲的旋律缓慢悠长,故将一个字分为头、腹、尾三部分唱出来,而发声、行音、收声归韵这三个环节也就是指字头、字腹、字尾的演唱技巧。

"字正"是就吐字而言,"腔圆"则是就行腔而言。戏曲声腔艺术特有的魅力,就是使文字与音乐得到完美结合,戏曲圆转自如,甜美悠扬,让人听起来和谐悦耳,从而产生声乐的美感。

(二)念功

念,是剧中人物的对白、独白的总称。念白分为两类:一类是韵白,一类是散白。韵白是接近于生活语言的。但无论是韵白还是散白,两者也都像唱功一样,首先要求字正,吐字清晰,头、腹、尾交代清楚,五音四呼正确。其次,要掌握好念白的节奏,分清轻重缓急,抑扬顿挫。而念白的节奏,须根据具体的剧情与人物特定的心理状态来决定。另外,不同角色的念白,也有不同的特征,如青衣用小嗓,老生、老旦、武生、净用大嗓,小生大、小嗓结合运用,花旦的念白应活泼,小丑则往往用苏(州)白或扬(州)白。

(三)做功

做,也就是舞蹈化的形体动作,是对戏曲演员身段、表情、气派、风度等的总称(图3-3-1)。做分为两种:一种是程式性强,具有较强的音乐感和节奏感,动作严整的;另一种是散体动作。

昆剧的形体动作具有这些特点:一是与说唱等紧密配合;二是具有层次性,随着剧情的发展和人物心理的变化展开。

(四)打功

打,也就是武打动作,是将现实生活中武打格斗动作经过提炼后形成的一些表演形式,与做功一样,戏曲中的武打动作也具有极强的舞蹈性与程式性(图3-3-2)。

昆曲艺术

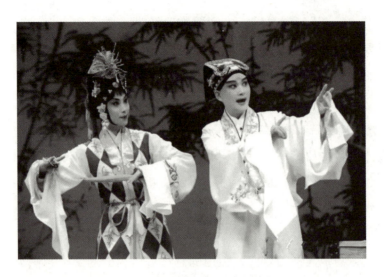

图 3-3-1 昆曲表演中的做功

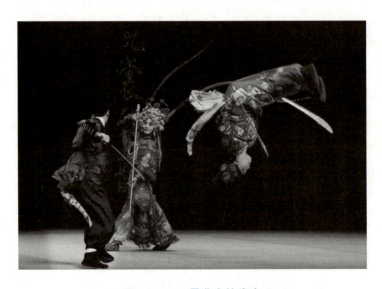

图 3-3-2 昆曲中的武戏

戏曲舞台上的打可分为两大类：一类是在武打格斗时演员手持刀枪等道具的，称为把子功；一类是在毯子上跌打翻扑的，称为毯子功。

打又按格斗双方的人数多少有单打与群打之分。

单打为双方各一人相打，若两人皆为徒手，称"对拳"；若双方持同样的兵器对打，则称"对刀"或"对枪"；若持不同兵器对打，则称"单刀枪""大刀双刀""大刀双剑""大刀枪""棍儿枪"等；若一方徒

手,一方持刀或枪对打,则称"单手夺刀"。

群打也分两种类型:若格斗双方人数相等,称为"荡",又名"走荡子";若一方为一人,一方为多人,则称"攒"。

另根据格斗双方所穿的服饰和兵器不同,其也有长靠与短打之分。长靠武打指双方身穿长靠,脚穿靴子,手持长武器,武打时双方只是持武器穿插来往。短打是指双方贴近对打,翻滚跌扑,动作迅速。

二、五法

戏曲演员形体部位的五种表演技法,称为"五法":手、眼、身、步、法。

(一)手技

手技是表现人物情绪、塑造舞台形象的重要手段(图3-3-3)。手技包括手状、手位、手势等三类。

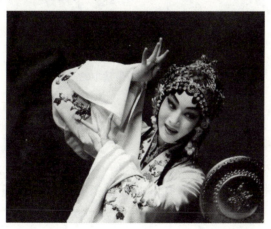

图3-3-3 昆曲表演中的手技

1. 手状:指表演时手指与手掌的形状,常用的有兰花指、怒指、英雄指、数字指,兰花掌、荷叶掌、虎爪掌、佛手掌等形状。

2. 手位:手(包括腕、肘、膀)所放的位置,常用的有拱手,双山膀、单山膀,托按掌、双托掌、山膀按掌、冲掌等式。

3. 手势：常用的有云手、陶手、搓手、翻手、晃手、颤手、穿手、倒手、劈手、盘手、摊手、摇手、背手、半月手等式。

（二）眼技

眼技也就是俗话所说的眼神（图3-3-4）。眼神是人物内心情感的外化，因此，通过不同的眼神，可以将剧中人物喜怒哀乐各种不同的感情表现出来，故戏曲界云："三分扮相，七分眼神。"通常眼法有怒眼、羞眼、惊眼、做眼，如眼转眼、梭眼、眺望眼等。

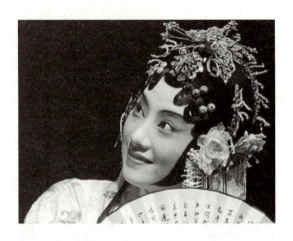

图3-3-4 昆曲表演中的眼技

（三）身技

身技指身段，包括颈、肩、胸、背、腰、胯等部位，这些部位都要配合说唱，根据剧情与人物的情绪而做出相应的姿势，但又须自然而然，不可造作。

（四）步技

步技包括演员在舞台上站立的步式与行走时的台步。在具体设计步式与台步时，须依据具体的剧情、人物及不同的角色而定，如在表演乘船、踏水等动作时用云步，在表演旦角生离死别或求乞于人等情景时用膝步，再如醉步用于表演醉酒后行走的情形，鬼步用于表演鬼魂行走的

情形。还有，巾生常用腾步，老生常用鹤步，贴旦常用碎步，丑角则常用踩步、斜步、小窜步、蟹行步、雀行步等。

（五）法技

法技指对意念与神态的掌握的技法。佛教《般若波罗蜜多心经》谓："无眼耳鼻舌身意，无色声香味触法"。佛经中的"法"与"意"相应，故在戏曲表演中，也用以指对意念的掌握。在戏曲各种表演技巧中，"法"技居统率地位。如图3-3-5所示，昆班小学员正在练习功法。

图3-3-5 正在练习功法的昆班小学员

第四节 昆剧的表演程式

素材三

昆剧在塑造舞台形象、刻画人物性格时，其身段、动作具有一定的规范，通常称为"程式"，以下是一些常用的程式。

亮相：主要角色上场或表演一段舞蹈后，做一塑像式的姿势，突出人物的神态。

整冠：双手平起，手心相向，中指微屈，抬至冠巾间，中指向里伸去，做整理冠巾的动作。

理髯：双手抬起，接近须髯，拇指、中指略并拢，拇指在须后，中指在须前，由上向下理去，理时其他三指略向外翘。

整鬓：主要用于青衣和花旦，整右鬓时，抬左手出兰花指，用食指、中指略托鬓，左手弯曲抚右肘，整左鬓时反之。

抖袖：有双、单抖袖两种。双抖袖即双臂向胸间蜷曲，由上而下，

再由里向外甩袖，然后用腕和拇指慢慢将袖勾起，置于腕部。单抖袖仅用一手动作。抖袖多用于角色出场时，有时也作为剧中开唱或突出重点念白时对乐队的暗示动作，称作叫板或叫锣鼓点子。抖袖专用于剧中穿着长服宽袖，如蟒、帔、官衣、开氅、褶子、老斗等服装的男女角色。

翻袖：将水袖翻至腕上，有正、反、单、双四式，正翻袖由内向外翻，反翻袖则由外向内翻，常用于起"叫头"时。

扬袖（图3-4-1）：有斜扬、平扬、双翻扬三式，如斜扬踏右步，左按袖，上右脚，随即踏左步，左袖盖住右袖，右膀子由下向上拧至右斜方，弹腕出袖。

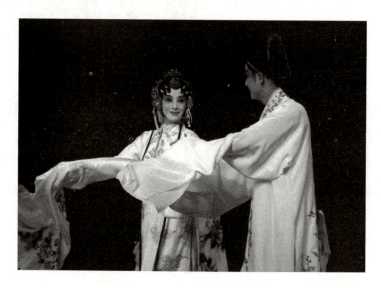

图3-4-1　昆曲表演中的"扬袖"

洒头：又称憋脸，用以表演人物惊恐或愤怒的神态。表演者头与双手一起抖动，若为老生，还需甩髯。

气椅：用于表演剧中人物因气愤或突遭变故而昏厥或死亡。表演者面向观众站立，向后仰倒于椅子上。

僵尸：用于表演剧中人物突然昏厥或死亡，有软、硬两种形式。硬僵尸，身躯突然挺直，向后倒下；软僵尸，上身慢慢向后仰，仰至一定

程度时再倒下。

望门：演员上场后，先后走到舞台两侧，向内做观望或找寻事物的动作，用以表演等待来人或搜寻事物。若来人分两边向内观望，则称双观望。

三笑：用以表演人物兴奋或得意的神态，演员先后面向两侧作两声短笑，然后向正中作一声长笑，口中发出"啊哈、啊哈、啊哈哈哈哈哈"之声。

走边：专用于武戏，表现有武艺的人物夜间轻装潜行，靠路边小步快走。有单走边，即单人独行，如《宝剑记·夜奔》中的林冲雪夜上梁山；双走边，即两人同行。走边时若唱曲牌，称响边，否则称哑边。

起霸：专用于表演武将在出征上阵前，整盔束甲，由提甲亮相、云手、踢腿、箭步、蹲裆式、跨腿、整袖、正冠、紧甲等一系列舞蹈动作组成，演员表演时只舞不唱，既突出了武将威风凛凛的气概，又烘托渲染了战斗气氛。

挡子：用以表演战斗的场面，交战双方人数相等，或持兵刃，或徒手，格斗交战，步位相同。挡子名称依双方人数而定，若双方人数为三人，称三股挡；若为四人，则称四股挡，以此类推。

打出手：简称出手，用以表演武将或神仙（多为女仙）斗法时的场面。一个角色（主角）在舞台中央，与其他几个角色配合，表演抛掷兵器的特技，同时用打击乐烘托紧张激烈的气氛。

跑圆场：又称走圆场。演员在舞台上按圆形的路线绕行，用以表现舞台空间的转换。演员在跑圆场时碎步疾行，上身须保持不动。

耍下场：武戏开打后，胜利一方的主将在舞台上挥舞耍弄手中的兵器，然后下场，以突出武将英勇威武。

抬轿：一人居中，表示坐轿中；二人或四人分列前后，表示抬轿。起轿时，扮演轿夫的演员两臂弯曲至肩，缓缓起立，双臂晃动，走抬轿步。行进时，坐轿人与抬轿人、抬轿人与抬轿人须配合动作，协调一致，如抬轿人晃动双臂时，坐轿人也须晃动身子以配合。又如上坡时，前两人直立，后两人屈腿走矮步；下坡时，则相反。

趟马：也叫马趟子，表演者手持马鞭表现人物在马上急驰的一套程式动作，用以表演剧中人物策马疾行的情景。通常由跑圆场、转身挥鞭、勒马、打马、高低亮相等连续的舞蹈动作组合而成，但也可视剧情需要，增加或减少某些动作。又据人物的多少，趟马有单人趟马、双人趟马、多人趟马等多种形式。

打背供：又称打背躬。两人同在场上，其中一人背着另一人，以一手挡住脸，面向观众，作唱或念，表明自己的内心想法，相当于西方戏剧中的旁白。

昆剧的表演程式具有两重性：一方面，它是从现实生活中提炼出来的，成为一种规范，具有相对的稳定性；但另一方面，演员在根据这些程式塑造人物形象时，又须根据不同的故事情节、人物形象以及自身的艺术积累与修养加以发展变化，使其具有规范性，与具体情节、人物相统一。

第五节　昆剧的脸谱艺术

素材四

昆剧的脸谱（图3-5-1）也具有一般戏曲脸谱的特征，一些常见的脸谱如下。

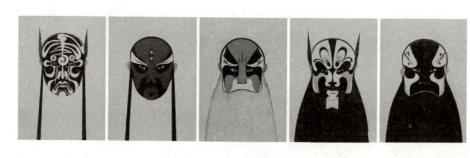

图3-5-1　昆曲脸谱图案

红脸：净行中红净所用的脸谱，用于表演性格刚正忠诚的人物，如《单刀会》中的关羽、《风云会》中的赵匡胤。

黑脸：净行中黑净所用的脸谱，用于表演性格粗豪勇猛的人物，如《千金记》中的项羽、《西川图》中的张飞、《牡丹亭》中的胡判官、《天

下乐》中的钟馗、《升平宝筏》中的尉迟恭、《琼林宴》中的包拯、《精忠传》中的金兀术、《洞庭湖》中的牛皋等,在昆剧中称为"八黑"。

白脸:又称粉脸,净行中大净所用的脸谱。脸部涂上白粉,然后用黑笔勾画出眉、眼、鼻窝及面部的肌肉纹理,用于表演性格奸诈阴险的人物。

和尚脸:戏曲中和尚所用的脸,如《西厢记》中的惠明、《祝发记》中的达摩、《昊天塔》中的杨五郎等。

三块瓦脸:又称三块窝。将面部两腮和额分为三块,故有此名。三块瓦脸为表演武将所用,因所用色彩有异,又有红三块瓦脸、白三块瓦脸、粉三块瓦脸之分。

整脸:全脸为一种色彩,只勾画两眉、双眼及少许表情纹路,多用于表演性格刚毅威严的人物。

豆腐块:丑角脸谱,在鼻眼之间勾画一小方块白粉,形似豆腐块,故有此名。

脸子:原来是演员在扮演神鬼等怪异形象时所戴的假面具,故又称面具、假面,后来多改为在脸部直接勾画。如《白兔记》中马明王所用的三眼脸,《狮吼记》中土地神所用的土地脸。如图3-5-2所示,戏曲演员正在画脸谱。

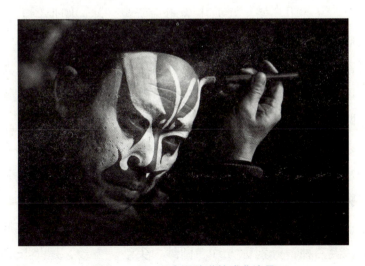

图3-5-2 正在画脸谱的戏曲演员

第六节 昆剧的服饰

素材五

昆剧的服饰包括盔头、戏衣、戏鞋、髯等。昆剧的服饰种类很多，是根据剧中人物的身份、性格以及角色来确定的，故戏曲界有行话说："宁穿破，不穿错。"以下将常见的一些服饰进行简要介绍。

一、盔帽

平天冠：戏曲中玉皇所戴，故又称玉皇冠，冠顶为长方形，前高后低，两端垂旒，上有日、月、星辰图案，左右挂穗。

九龙冠：又称玉蝉冠，戏曲中帝王所戴。前高后低，上饰九龙图案，前缀一大绒球，四周缀数十枚大小珠子及穗子，后有一对朝天翅。

凤冠：戏曲中后妃、公主及其他贵族妇人所戴。冠上饰有点翠立凤，凤嘴衔珠串，左右及背后皆挂大穗。

紫金冠：又称太子冠，戏曲中太子或少年将领所戴。冠上饰有若干绒球，两边有龙纹耳子下垂，左右挂大穗。

驸马套：又称驸马翅，戏曲中为驸马所戴。其为圆形，上缀大红或粉红色绒球，两鬓处挂珠子、丝穗，用时套在纱帽上。

踏镫：戏曲中为主将或诸侯所戴。前圆后方，前部饰朝天龙、海水等图案，正中缀一绒球；后部则饰以龙、蝙蝠、寿字等图案。颜色有金色与黑色两种。

相貂：戏曲中为宰相所戴，故有此名。黑色，方形，前低后高，左右插长翅，正中缀有一块玉。其有素相貂、花相貂两类，素相貂多为黑色，花相貂则有花纹图案。

纱帽：戏曲中为官员所戴。黑色，圆形，前高后低，左右插翅，翅有方、圆、尖三种，分别称方纱、圆纱、尖纱。方纱，翅呈长方形，上有寿字花纹，若为小生所戴，则正面缀有一块长方形白玉。其也为忠臣

所戴，故又称忠纱。圆纱，又称矮围，翅圆形，为丑角所戴。尖纱翅呈菱形，奸臣所戴，故又称奸纱。

草帽圈：戏曲中为渔夫、樵夫等人物所戴。草帽去顶，成一圆圈，故有此名。其有男、女之分，女式较男式小。

罗帽：上为六角形，下为圆形，顶缀一圆球，分软胎、硬胎、花、素黑等四种。软胎素罗帽为豪杰壮士所戴，硬胎素罗帽为捕快、仆人所戴，软胎花罗帽和硬胎花罗帽多为侠客、盗贼所戴。

中军盔：戏曲中为中军所戴。金色，状如礼帽，顶部凸出呈三角状，周围有一宽边。

相巾：戏曲中宰为相居家时所戴的便帽。方形，绣有金线图案，前下方缀有一长方形白玉，后插一副朝天翅。

扎巾：戏曲中为武将或武士所戴。前圆形，缀有绒球，后竖有一块板，板上绣花。

员外巾：戏曲中为员外所戴。方形，上绣寿字团纹，后有两根绣花飘带。

八卦巾：戏曲中为有道术的人所戴。上扁下方，上绣八卦和太极图案，后有两根飘带。

文生巾：戏曲中为秀才、书生所戴。帽顶至两耳边饰有硬如意头。

武生巾：戏曲中为武生所戴。形似文生巾，后无飘带，但顶部有一红绸结，两边挂穗。昆曲演员所戴盔帽如图3-6-1所示。

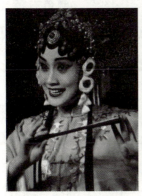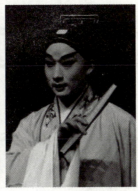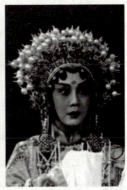

图3-6-1　昆曲服饰欣赏

二、戏衣

蟒：俗称龙袍，大襟，圆领，上绣云龙、凤凰、花朵，下摆及袖口绣海水。按性别，其有男蟒与女蟒之分，男蟒为帝王将相所穿，长及足前，后有摆，无云肩；又根据剧中人物的身份、性格，男蟒有不同的颜色与图案，颜色有上五色，即红、绿、黄、白、黑，与下五色，即粉红、湖色、深蓝、紫、古铜或秋香色之分。图案分团龙与独龙，如帝王穿黄色团龙蟒，包拯、张飞穿黑色独龙蟒。女蟒为后妃、贵妇、女将所穿，较短，仅及膝，无后摆，有云肩，上部绣海水，下部绣丹凤朝阳、凤彩牡丹等图案。

官衣：一般为官员所穿的官服。大襟，圆领，后有两块摆，素色底，无图案，唯胸前与背后各有一块绣花补子，上绣飞禽走兽，飞禽如凤凰、孔雀、仙鹤等，为文官所穿；走兽如麒麟豹等，为武官所穿。又按官阶高低，其分紫、红、蓝、黑等颜色，如宰相、国老等穿紫色，巡按、府道穿红色，知县穿蓝色，黑色无补子的官衣，又称青素，为官衙中门官所穿。官衣也有男女之分，女官衣较短，无后摆，分红、秋香两种颜色，红色为一品夫人所穿，秋香色为一品诰命夫人所穿。

帔：戏曲中帝王后妃、达官显贵所穿的便服，有男帔、女帔之分，男帔较长，女帔长仅及膝，但样式相同，为对襟，大领，水袖，左右胯下开衩，满身绣团龙、凤、鹿、鹤、牡丹及寿字等图案。颜色有黄、紫、红、蓝、黑等多种。黄色、上绣龙凤团花的帔为帝王后妃所穿；红色帔常为显贵之家成亲时新郎新娘所穿的礼服，又常夫妻成对穿着，故又称"对帔"。

褶子：戏曲中普通老百姓的便服。有男褶子与女褶子两类，男褶子的样式为大襟，斜领有水袖，长及足，图案分花、素两种，花褶子绣牡丹、菊花等花卉图案，衣色有上五色、下五色多种，上五色多为纨绔子弟、地痞恶霸所穿，下五色多为英雄侠客所穿。素色不绣花，颜色有黑、蓝、红、古铜等色，黑、蓝色多为贫穷书生所穿，又在黑色褶子上补缀

若干杂色绸布，以示破烂貌，称富贵衣，为暂时贫穷而将来富贵的书生所穿。古铜色多为老生所穿。女褶子有大襟、对襟两种，大襟，多为素色，老年妇人所穿；对襟大领绣角花的女褶子，为小姐所穿；黑色有小领的女褶子，为贫穷女子所穿，称青衣褶子，青衣的角色也因此而得名。

靠：又称甲，戏曲中为武将所穿。圆领紧袖，长及足，分前后两片，满绣鱼鳞纹。中部有绣龙、凤、虎的靠肚，下部有两片绣鱼鳞纹的护腿。有男靠与女靠之分，女靠自腰至足缀有飘带。

大铠：又称铠。形如靠，但无靠肚、靠旗，下甲与铠身相连，颜色多为红色，为禁军、校尉等人物所穿。

开氅：戏曲中为官员所穿的便服。大襟，斜领，带水袖，左右肋下有两块摆，长及足，衣身周围和袖口绣花纹，衣身绣飞禽走兽，武官用走兽，文官用飞禽，有红、绿、黄、白、黑、紫、蓝、古铜等多种颜色。

八卦衣：戏曲中为有道术者或有谋略者所穿。身下部有两根飘带，背后缀有带子，衣身绣有八卦、太极图案，颜色有黑紫、宝蓝两色。

茶衣：戏曲中为下层市民所穿。大领，对襟，蓝布质地，半身，腰束白布短裙。

水裙：即白布短裙。戏曲中为店小二、渔夫、樵夫等人物所穿。上身穿茶衣，腰间系水裙。

夸衣：戏曲中为绿林好汉、家将武士所穿。圆领，大襟，束袖，半身，胸前自领下衣边和袖口到衣叉处，有三排纽扣，称"英雄结"。夸衣有绣花、素色两种，绣花较少，素色多为黑色。

宫装：戏曲中为后妃及王室贵妇所穿。对襟，圆领，大腰身，长及足。下部周身缀有五彩长短飘带数十根，内连衬裙，并有六道二寸许的五彩花边，衣身绣花，穿时加云肩。

云肩：戏曲中为旦角所穿，穿蟒或宫装时的饰物，围脖一圈，大襟盖肩，绣花，周围有穗。

斗篷：又称披风。戏曲中为人物外出游玩或行路时所穿，表示防御风寒。对襟，小圆领，无袖，长及足，下摆如钟形，上绣花鸟等图案，颜色有红、绿、黄等。有男斗篷与女斗篷两种，女斗篷多绣凤凰、牡丹、

菊花等图案。

罪衣裤：戏曲中为罪犯所穿。对襟，大领，普通袖，裤子为普通形式，布质，红色。

龙套衣：戏曲中为龙套所穿。对襟，大袖，有水袖，前后开衩，四周镶边，衣身绣八只团龙，颜色有红、绿、白、蓝等，每色四件。

水袖：蟒、褶子、开氅、帔等袖上所缀的一条白绸，长约一尺，甩动时形似水的波纹，故有此名。表演时运用水袖的动作，以表现人物的内心情感与增强形体美。昆曲演员所穿戏衣如图3-6-2所示。

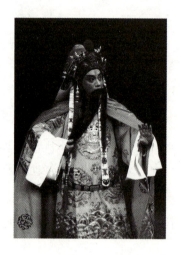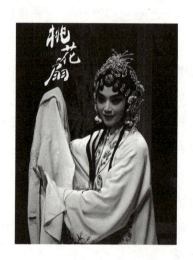

图3-6-2 昆曲服饰欣赏

三、戏鞋

戏鞋有靴、鞋、跷三类。

朝方靴：戏曲中为文丑所穿。长筒靴帮，薄底，质地为棉布或黑缎。

高方靴：又称"厚底靴"。戏曲中为生、末角所穿，形似朝方，但底厚，多为黑色。

虎头靴：顾名思义，鞋头上以虎头装饰。

快靴：又称薄底靴。戏曲中为武生所穿，与快衣相配。低帮，薄底，黑色。又有绣花快靴，有红、绿、白、湖等色，为武旦、刀马旦所穿。

彩鞋：戏曲中旦角所穿的便鞋。低帮，软底，上绣花，有大红、粉红、白色、湖色等颜色，缎质，鞋头缀一小葫芦穗。

打鞋：戏曲中为武生开打时所穿。低帮，薄底，鞋后跟有两条布带系于脚面。

跷：又称尺寸子。戏曲中为武旦、花旦所穿。形似古代女子的缠足，有软、硬之分，软跷用布制成，硬跷用木制成。表演时，具被缚在脚掌下，走动时增强身段美。由于其具有较高的难度，故在传统戏曲表演技巧中有"跷功"之说。昆曲演员所穿戏鞋如图3-6-3所示。

图3-6-3　昆曲戏鞋

第四章
昆曲经典剧目欣赏

昆曲艺术

第一节 《牡丹亭》欣赏

素材一

　　《牡丹亭》也称《还魂记》或《牡丹亭梦》，如图4-1-1所示，是明代剧作家汤显祖创作的传奇（剧本），刊行于明万历四十五年（1617年）。该剧是中国戏曲史上杰出的作品之一，与《西厢记》《长生殿》《桃花扇》合称中国四大古典戏剧。该剧描写了官家千金杜丽娘对梦中书生柳梦梅倾心相爱，竟伤情而死，化为魂魄以寻找现实中的爱人，人鬼相恋，最后起死回生，终于与柳梦梅永结同心的故事。女主人公杜丽娘天生丽质而又多愁善感。她到了豆蔻年华，正是情窦初开的怀春时节，却为家中的封建礼教所禁锢，不能得到自由和爱情。忽一日，她那当太守的父亲杜宝聘请一位老儒陈最良来给她教学授课，这位迂腐的老先生第一次讲解《诗经》的"关关雎鸠"，即把杜丽娘心中的情丝触动了。数日后，杜丽娘从后花园踏春归来，困乏后倒头睡在了床上。不一会见一书生拿着柳枝来请她作诗，接着又和她到牡丹亭互诉衷肠。待她一觉醒来，

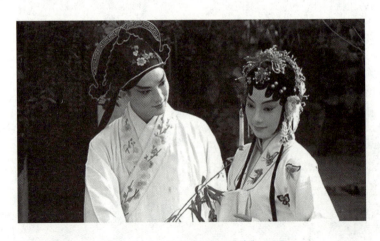

图4-1-1　青春版《牡丹亭》剧照

方知是南柯一梦。此后她又为寻梦到牡丹亭，却未见那书生，心中好不忧闷。渐渐地，这思恋成了心头病，最后药石无功，黯然离世。其父这时升任淮扬安抚使，临行前将女儿葬在后花园梅树下，并修成梅花庵观，嘱一老道姑看守。而杜丽娘死后，游魂来到地府，判官问明她致死情由，查看婚姻簿上有她和新科状元柳梦梅结亲之事，便准许她回返人间。

此时书生柳梦梅赴京应试，途中偶感风寒，卧病住进梅花庵中。病愈后他在庵里与杜丽娘的游魂相遇，二人恩恩爱爱，如胶似漆地过起了夫妻生活。不久，此事被老道姑察觉，柳梦梅与她道破私情，和她秘议，请人掘了杜丽娘坟墓，杜丽娘得以重见天日，并且复生如初。俩人随即做了真夫妻，一起来到京都，柳梦梅参加了进士考试。

考完后柳梦梅来到淮扬，找到杜府后却被杜巡抚盘问审讯，柳梦梅自称是杜家女婿，杜巡抚怒不可遏，认为他简直在说梦话，因他女儿三年前就死了，现在如何能复生，且又听说女儿杜丽娘的墓被这儒生挖掘，因而判了他斩刑。

在审讯拷打之时，朝廷派人伴着柳梦梅的家属找到杜府上，报知柳梦梅中了状元。柳梦梅这才得以脱身，但杜巡抚还是不信女儿会复活，并且怀疑这状元郎也是妖精，于是写了奏本请皇上公断。皇帝传杜丽娘来到公堂，在照妖镜前验明，果然是真人身。于是下旨让这父女夫妻都相认，并着归第成亲。一段生而复死、死而复生的姻缘故事就这样以大团圆为结尾。

《牡丹亭·游园惊梦》（图4-1-2）唱词选段欣赏：

绕地游

梦回莺啭，

乱煞年光遍。

人立小庭深院，

炷尽沉烟，

抛残绣线，

恁今春关情似去年？
晓来望断梅关，宿妆残。
你侧着宜春髻子恰凭栏。
剪不断，理还乱，闷无端。
已吩咐催花莺燕借春看。
云髻罢梳还对镜，
罗衣欲换更添香。

步步娇

袅晴丝吹来闲庭院，
摇漾春如线。
停半晌，整花钿，
没揣菱花，偷人半面，
迤逗的彩云偏。
我步香闺怎便把全身现。

醉扶归

你道翠生生出落的裙衫儿茜，
艳晶晶花簪八宝钿。
可知我一生儿爱好是天然？
恰三春好处无人见，
不提防沉鱼落雁鸟惊喧，
则怕的羞花闭月花愁颤。
画廊金粉半零星。
池馆苍苔一片青。
踏草怕泥新绣袜，
惜花疼煞小金铃。

不到园林，怎知春色如许？

皂罗袍

原来姹紫嫣红开遍，
似这般都付与断井颓垣。
良辰美景奈何天，
赏心乐事谁家院？
朝飞暮卷，云霞翠轩，
雨丝风片，烟波画船。
锦屏人忒看的这韶光贱！

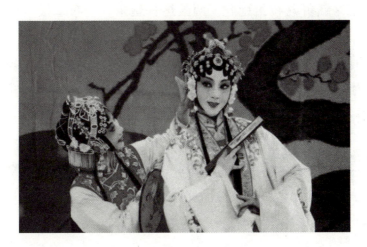

图4-1-2　昆曲《牡丹亭·游园惊梦》表演剧照

第二节　《长生殿》欣赏

　　《长生殿》是清初剧作家洪昇创作的传奇（剧本）。其重点描写了唐朝天宝年间皇帝昏庸、政治腐败给国家带来的巨大灾难，这导致唐王朝几乎覆灭。剧本虽然谴责了唐明皇的穷奢极侈，但同时又表现了对唐明

皇和杨贵妃之间爱情的同情，间接表达了对唐朝人民的同情，还寄托了对美好爱情的向往。

唐明皇自登基后励精图治，国力日渐强盛，因此自满，耽于声色，下旨选美。才貌双全的杨贵妃被选中后册封为贵妃，享尽荣宠，她的哥哥杨国忠被封为丞相，三个姐妹也都被册封为夫人，其中虢国夫人不施脂粉，淡雅美丽，被唐明皇宠爱。后来，唐明皇私召梅妃，杨贵妃醋意横生，口不择言，惹恼了唐明皇。唐明皇愤而让高力士送她回娘家，之后却又十分后悔。高力士将此事告知杨贵妃后，她将自己的一缕头发剪下来，托高力士送给唐明皇。唐明皇见到头发，非常感动，连夜将杨贵妃接回宫中，两人冰释前嫌，于七夕之夜在长生殿立誓，永不分离。此后，杨贵妃集万千宠爱于一身，为了她，唐明皇不惜劳民伤财，千里迢迢从海南运来新鲜荔枝给她吃。两人终日玩乐，唐明皇根本无暇理会政事。

这段时期，安禄山通过贿赂杨国忠，得到唐明皇的重用，被任命为范阳节度使。他招兵买马，积蓄力量，终于起兵谋反。叛军一路势如破竹，攻到长安。唐明皇带着杨贵妃和一些大臣匆忙逃离，走到马嵬坡时发生兵变。唐明皇在将士们的逼迫下处死了杨国忠，并赐杨贵妃自尽。后来，安禄山叛军被大将郭子仪击败，唐明皇重返长安。唐明皇日夜思念杨贵妃，还让人为她招魂，最终打动了上天，允许他到天上与杨贵妃重逢，后两人长相厮守，永不分离。《长生殿》表演剧照如图4-2-1所示。

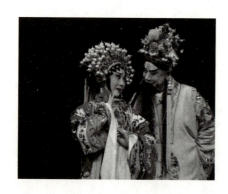
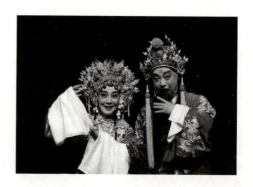

图4-2-1　昆曲《长生殿》表演剧照

第三节 《十五贯》欣赏

《十五贯》是清初戏曲作家朱白雎的传奇作品。剧本根据《醒世恒言》中的《十五贯戏言成巧祸》改编。山阳县熊友兰、熊友蕙兄弟，父母早亡，家境清贫。熊友兰外出谋生，留弟弟在家读书。一天夜里，老鼠将邻居冯玉吾童养媳侯三姑收藏的金环衔至熊友蕙的书架上，并将十五贯钱衔入洞中。熊友蕙拿着金环到冯家店换钱，冯玉吾疑三姑与熊友蕙私通，其子又误食鼠药饼而死，遂告于官。三姑与熊友蕙被屈打成招，二人被定为死罪。熊友兰听到弟弟遭难，带着无锡客商所赠的十五贯钱回家。屠夫游葫芦从其姐处借得十五贯钱，回到家中，与继女苏戌娟玩笑，称十五贯钱是将其卖掉所得。戌娟害怕，连夜出逃。无赖娄阿鼠夜入游家偷钱，被发觉后，杀死游葫芦逃匿。邻人发现苏戌娟出走，急忙报官，与公差追赶。苏戌娟在高桥遇到随身带有十五贯钱的熊友兰，结伴而行。公差赶到后，发现熊友兰带有十五贯钱，便将二人逮捕，屈打成招，定为死罪。苏州太守况钟看出冤情，经过探勘，找出真凶，平反了冤案。《十五贯》表演剧照如图4-3-1所示，1956年《十五贯》演

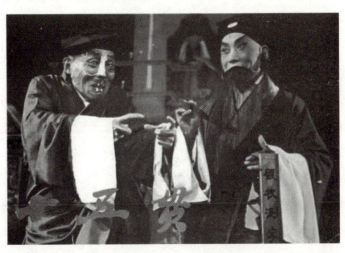

图4-3-1　昆曲《十五贯》表演剧照

员合影如图 4-3-2 所示。

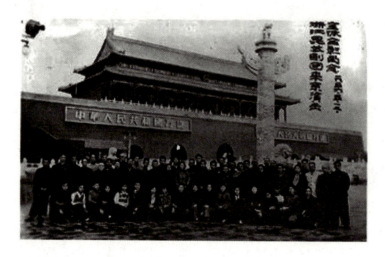

图 4-3-2　1956 年进京演出《十五贯》的演员合影

第四节　《荆钗记》欣赏

　　《荆钗记》是宋元四大南戏之一。据载,《荆钗记》的作者说法不一,一种说法为苏州敬先书会柯丹邱所著。故事说的是温州书生王十朋家境清贫,以荆钗为聘,娶钱玉莲为妻。后王十朋入京应试,状元及第,授官江西饶州佥判。当朝宰相万俟欲招王十朋为婿,十朋执意不从。万俟恼羞成怒,将十朋由饶州改调烟瘴之地潮州,并不准回乡。与王十朋一同赴京应试的豪绅孙汝权欲娶玉莲,便篡改了王十朋的家书,谎称王十朋已入赘相府,让玉莲改嫁他人。玉莲继母与姑母贪图钱财,嫌贫爱富,见信后便逼玉莲改嫁孙汝权。玉莲誓死不从,投江殉节,恰被赴任路过温州的福建安抚钱载和救起,认作义女,带至任所。五年后,万俟倒台,王十朋升任吉安太守,而钱载和也由福建安抚升任两广巡抚,携玉莲上任途中,路过吉安府,遂使十朋与玉莲团圆。《荆钗记》表演剧照如图 4-4-1 所示。

第四章　昆曲经典剧目欣赏

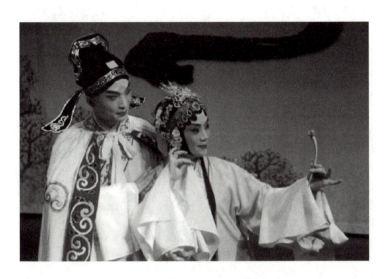

图 4-4-1　昆曲《荆钗记》表演剧照

第五节　《琵琶记》欣赏

　　《琵琶记》为元代高明所作，蔡伯喈被父亲所逼，辞别新婚妻子赵五娘，前往京城应试。状元及第后，牛丞相欲招伯喈为婿，伯喈力辞，但牛丞相依仗权势，硬逼其入赘。蔡伯喈又欲辞官回家，奉养父母，但皇帝不从，这就使他羁留京城，不得回家。他托人带信和珠宝回家，却被拐儿骗走。而自蔡伯喈走后，家乡连遭荒年缺衣少食，生活极为艰难。赵五娘便一人承担起侍养公婆的重担，吃尽苦楚。后来，公婆相继去世，赵五娘便身背琵琶，上京寻夫。后在贤惠的牛小姐的帮助下，终与蔡伯喈团聚。蔡伯喈闻知父母皆已去世，便带赵、牛二妇回乡服孝。皇帝闻奏，下旨旌表。《琵琶记》表演剧照如图 4-5-1 所示。

昆曲艺术

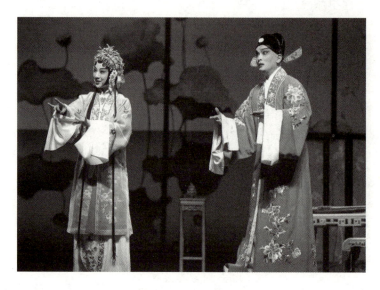

图 4-5-1　昆曲《琵琶记》表演剧照

第六节　《桃花扇》欣赏

　　《桃花扇》为清孔尚任作,讲的是复社文人侯方域与秦淮名妓李香君以诗扇定情的故事。阉党余孽阮大铖得知侯方域手头拮据,暗送妆奁,以拉拢侯方域,结交复社。香君识破阮大铖的圈套,坚决退还妆奁。阮大铖为此对侯、李怀恨在心,阴谋报复。他诬告侯方域暗中勾结武昌统帅左良玉,背叛朝廷,要捉拿侯方域。侯方域得友人杨龙友报信,逃到淮安漕抚史可法处避祸。马士英、阮大铖在南京拥立福王,重新得势,他们强迫香君改嫁党羽田仰,香君誓死不从,血溅定情诗扇。友人杨龙友将扇上血迹点染成折枝桃花,名曰桃花扇。香君托苏昆生以桃花扇为信物,去寻访侯方域。苏昆生途中与侯方域相遇,两人赶到媚香楼看望香君,但人去楼空香君已被抓进宫去。不久清兵南下,攻陷扬州,马、阮二人弃城而逃。香君和方域都到栖霞山避难,两人相遇,互叙旧情,后经张道人点醒,两人双双入道。《桃花扇》表演剧照如图 4-6-1 所示。

第四章 昆曲经典剧目欣赏

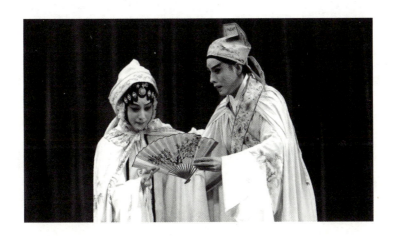

图 4−6−1 昆曲《桃花扇》表演剧照

第五章

昆曲的美学思想

昆曲艺术

戏剧艺术是我国传统文化的重要组成部分,在舞台表演的基础上,较为艺术地展现了古代人们的生活习惯和认知理念,对于传统文化的传承和发扬具有较为强烈的现代实践意义。

第一节 昆曲的内涵及特征

素材一

昆曲是我国传统戏剧艺术的重要组成部分,作为最古老的剧种之一,昆曲在糅合唱念做打、舞蹈及武术的同时,通过古板对表演节奏进行把控,实现了典雅曲词的细腻表达。在表演过程中,曲笛和三弦是其主要的伴奏乐器。目前,昆曲已被列入"人类口述和非物质遗产代表作"名单。与其他戏剧类型相比,行腔婉转、抒情性强、动作细腻,歌唱与舞蹈身段结合得巧妙而谐和是昆剧表演最突出的特征。作为一门多种表演手段系统配合的综合艺术,歌、舞、介、白的配合使昆曲形成了载歌载舞的表演特色,通过舞台表现,实现了对戏剧人物性格的完美塑造,促进了曲词意义的有效传达。

第二节 昆曲美学思想分析

艺术源于生活,而高于生活,作为一种历久弥新的舞台表现形式,昆曲在传承与发展过程中具有较强的美学意境,并且这种美学意境融合了我国古代人们所特有的"神韵",通过抽象化、意念化的舞台造景特点,实现了曲词意义的高效传达,也实现了对中华传统美学思想的继承与发扬。从表演过程来看,昆曲艺术的美学思想主要体现在以下三个方面。

第五章 昆曲的美学思想

一、中和的美学思想

作为我国传统文化永恒追求的目标,"中和"之美在文化展现及传承方面具有突出作用。通过含蓄化、均衡化、适度化的美学展示,实现了一种杂多统一的和谐之美。在传统认知理念中,阳为刚,阴为柔,在刚柔相济、阴阳相和的状态下,天下万物得以产生,中和之美得以形成,是中国传统文化多追求的理想境界。就昆曲戏剧表现而言,在中和理念的指导下,人们通过舞台唱念做打及伴奏乐器的配合,使戏曲艺术包含一种积极化的主观能动性,进而实现表演过程的自由化、灵活化和无限化。在舞台表演中,中国人所独有的世界观、人生观、价值观得以充分体现,也透露出一种个性化的审美情趣和豁达的宇宙观。

昆曲中和思想中,"天人合一"理念是重要的组成部分。其主要表现在两个方面。其一,比兴手法及情与物游。表演过程中,比兴手法及情与物游是中和美学思想的集中体现。譬如为实现离别之情的表达,昆曲戏剧多通过景物对其进行渲染。这一美学表达方式在《西厢记》(图5-2-1)及《玉簪记》等戏曲艺术中都有所表达,尤其在《西厢记·长亭送别》一幕中,通过布局的渲染,使"悲欢聚散一杯酒,南北

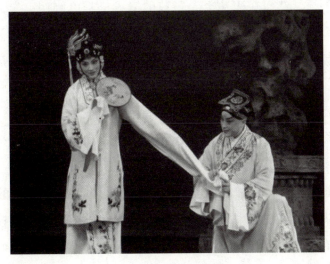

图5-2-1 昆曲《西厢记》剧照

"东西万里程"的送别主题得以充分体现，从表现过程来看，该渲染过程情先于物产生。其二，在昆曲中和思想中，存在物在心先、触景生情的精神状态。譬如在《琵琶记》中，牛氏与伯喈之口的月色具有不同情感状态，月亮是切实存在的，而此时两者的情感只差在于心境的区别，因此才会出现"所言者月，所寓者心"的状况。

需要注意的是，在中和理念下，我国传统戏剧在结局上多圆满结局，这与西方的悲剧具有较大区别。昆曲也不例外，譬如在《牡丹亭》中，前期剧情中杜丽娘为情困而亡，但在后期剧情中却梦幻复活，并有情人终成眷属，这种圆满结局的情节设计，充分体现了古代人们，乃至中国传统文化对中和的高度追求。

二、意境塑造的美学思想

传统美学中，意境是人们所追求的突出特质之一。与其他艺术特征相比，意境本身具有两个方面的特殊性。其一，意境在形神结合的基础上，实现了情理的统一，这种虚化与现实的协调，使思维特征的表达具有一定的模糊性；其二，表达的模糊性受意境特征的影响，同时其也是自身特征的具体体现，具体而言，其可以被具有较高情感认知及思维共性的人所领悟，然而在表达上，意蕴的境界又难以阐明，给人一种言已尽、意无穷的体验。从产生过程来看，天人合一的思维方式使人们更加注重自身与物境的融合。在行为特征上，传统文人具有朴素辩证主义的哲学思想，这就使得重灵感、重直觉、重整体印象的行为过程与天人合一理念相互影响，进而形成了我国独具一格的情境美学追求。在一定程度上，这种模糊化的意境表达具有无限的想象和精神追求，是我国极具代表性的审美范畴之一。

在昆曲艺术中，这种思维习惯和艺术特征得到了充分体现，传统音乐、传统戏剧的表达注重对现实的感悟和感性思维，这种模糊化的艺术表达实现了表达事物、故事情境与展现理性的系统交融，因而极具典型性和代表性。

昆曲戏剧中，虚实相生是这种模糊化意境塑造的主要方式。具体而言，在昆曲的空台艺术中，舞台表演人员在实现自然环境虚化的同时，注重实现在空灵状态下以虚带实、虚实相生表演方式的应用。譬如在《牡丹亭·游园》中，汤显祖通过唯美化、朦胧化、梦幻化意境的塑造，为"梦回莺啭，乱煞年光遍，人立小庭深院"的实现创造了条件，然后通过虚实结合的方式实现了"情不知所起，一往而深"的真实情感表达。

三、情感表达的美学思想

情感表达是文学作品的出发点和落脚点。在昆曲舞台表达中，演绎者唱念做打、情景诗画应用的根本目的在于展现故事完整情节，进而实现作者相关认知思维及人生态度的表达。昆曲表演过程中，唱念做打是这种情感的直接表达，情景诗画是这种情感的间接体现。需要注意的是，从不同的界定方式来看，诗画的概念具有一定差异，譬如就昆曲的舞台形象而言，"诗"代表了舞台表演，服装、脸谱及化妆则由"画"进行传递。在具体的表演过程中，"诗"又代表了具体的抒情唱念，而"画"是舞蹈化、雕塑化艺术造型的舞台调度。

从根本上讲，这种诗画表达是一种思想感情的抒发，在诗画交融的状态下，昆曲意象表演的魅力得到了有效提升，从而促进了表演内容的传达和作品感情的流露。以《牡丹亭》来说，汤显祖对杜丽娘与柳梦梅之间至美的爱情悲喜剧进行艺术化表达，在高度赞扬的同时发出了"情不知所起，一往而深，生者可以死，死可以生"的诗化感叹。其从表面上讲仅为一个曲折的封建爱情故事，然而从深层角度来看，其流露出了汤显祖对于个性解放、爱情自由、婚姻自主内容的充分思考，具有一定的人文思想。

第三节　昆曲美学思想的舞台表现

昆曲表演过程中，有限的舞台并没有通过具象化的山水造型进行呈

现，此时要确保美学思想的充分体现，就必须通过一定的表演程式，在戏剧演员布景、唱腔、动作、念白等内容的支持下，保证观众的认知，进而实现其审美能力的有效提升。

一、大小砌末造型

大小砌末造型是昆曲舞台造型的重要形式，与其他形式相比，大小砌末的应用更加简练、统一。一般情况下，桌子、椅子、帐门、布城等都是大砌末的主要形式，而小砌末包含了篮子、酒杯、船桨等内容。譬如就桌子这一砌末而言，在昆曲表演中需要进行楼台表现，则表演者会在大帐的前方设置桌子，进行彩楼及阁楼的表达，桌子造型的设计还可代表御案、宴会等内容。通过这种部分代替整体，以小见大的道具应用，昆剧表演中的情境美感得到了虚拟化的有效表达，从而实现了表演程序的泛美化。

二、唱念写景

唱念写景是昆曲常用的唱段起始方式。在唱念写景过程中，观众会随着表演者演绎，进行相关情境的想象，譬如在戏曲《千里送京娘》中，大量前期的念白使得赵匡胤、赵京娘回家过程中的山岭、河溪、花鸟等内容得以充分体现，其虚实相生的表达方式即体现了昆曲虚实相生的情境美感，实现了剧目中护送情感的真情流露。

三、做功写景

做功写景是通过戏剧人物舞台表现进行环境塑造和情感表达的有效方式。通常情况下，做功写景对于表演者的专业功底要求较高，其必须熟练掌握唱念做打的各个环节，然后在表演中，实现美学思想及哲学理念的显露。譬如在戏剧《夜奔》（图5-3-1）的表演过程中，舞台表演者通过绘声绘色的舞台做功，表达了主人公被人陷害后，从火烧草料场

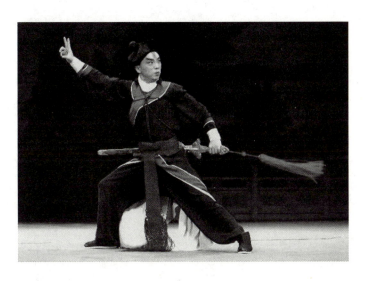

图 5-3-1　昆曲《夜奔》剧照

到夜上梁山的复杂心情。

四、龙套写景

龙套写景是戏剧舞台表演常见的应用形式之一，其通过龙套演员各种程序化动作的延伸，有效地实现了舞台气氛的充分调节，进而推动了相关故事情节的发展。作为昆曲表演的重要一环，龙套写景具有较强的夸张性，通过虚实相生的创生机制，实现了表演舞台的有效延伸，进而充分展现了传统文化艺术的美感。譬如在昆曲舞台表演中，"大推磨"是常见的位置转移方式，在主角站中间的基础上，通过龙套演员的围绕移动，实现了主角的空间位置转变，这种灵活化的空间转移表演具有移动的虚实相生、阴阳相存的理念，演绎了情境和任务情感的转变，具有较强的艺术表现张力。

昆曲是我国传统戏剧文化的重要组成部分，实现美学思想的深层次挖掘，能够实现对现代戏剧、现代文化进一步的创新和发展。对于文化工作人员而言，只有充分认识到昆曲美学思想存在的必然性，系统地分析具体的美学内容，并做好舞台应用的充分展示，才能不断凸显昆曲的美学思想，促进传统文化的进一步传承与发展。

第六章
昆曲与苏州园林

苏州园林和昆曲有着共同审美特征，都是柔情似水、佳期如梦的"水文化"与"水磨腔"。

素材一

当北方文人在为八水环绕的长安大唱赞歌时，苏州人却对水旁筑城、以水为街的景致司空见惯。园林艺术的神韵所系，在于有水则活，神灵具备；无水则枯，意趣全失。有水便有文化，无水便缺生气。苏州的拙政园（图6-1-1），作为中国四大名园和苏州园林中规模最大的代表园林之一，初为明正德年间（1506—1521年）御史王献臣所建。其中的西园北厅原是园主宴会、听戏、顾曲、品音之处。著名的鸳鸯厅戏台就位于鸳鸯厅的北半部，临荷池，面水景，上有卷棚顶，四角有耳房。在以水为基本布局特点的园中看戏，特别能体现昆曲"水磨腔"的特点。

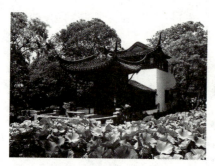 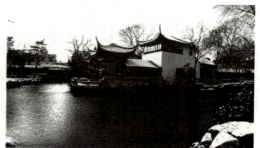

图6-1-1 拙政园美景

拙政园后虽几经易主，但不改戏曲情韵。比方康熙年间的拙政园主曾为吴三桂的女婿王永宁，他就在园中训练了一个较大的戏班。仅在拙政园的厅堂水面演戏还不过瘾，他还率领家班到上方山下石湖之畔，"连十巨轲为歌台，围以锦绣"，将园林艺术中的昆曲和湖山之中的昆曲，十分巧妙地衔接在了一起。石湖美景如图6-1-2所示。

戏曲演出与观赏，有其相对集中的环境。拙政园一旁的忠王府戏台（图6-1-3），乃太平天国忠王李秀成所建。戏台坐南面北，以南厅为后台，方形平顶，台前两角柱，具备三面敞开的表演空间。其东西两厢

第六章　昆曲与苏州园林

图6-1-2　石湖美景

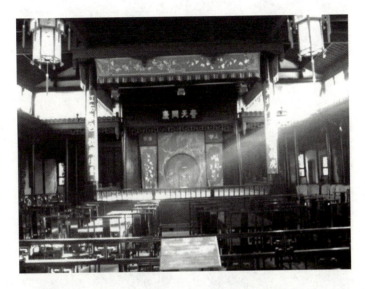

图6-1-3　忠王府古戏台

房乃至门外，都是天然的观演场。至今苏昆仍时常在此演明清折子戏，古韵古香，发思古之幽情，浑然天成，品昆曲之正宗。

网师园（图6-1-4）占地约半公顷，该园本为南宋史正志万卷堂所在，清乾隆年间宋宗元重建时取"渔隐"旧意，改名"网师园"，乾隆十六年（1751年）归瞿远村。该园虽小而庭院轩阁、环池廊榭，一应俱全。其引静桥面长仅212厘米、宽29.5厘米，为苏州园林的小桥之尤，以小见大，引出水国风致。该桥有如戏曲中的舞台景致一般，耐人寻味。现在的苏州昆曲传习所，就坐落在网师园旁边。

至于位于吴江同里镇的退思园（图6-1-5），始建于清光绪十一年至十三年（1885—1887），寓有"退则思过"之意。全园水面过半，建筑

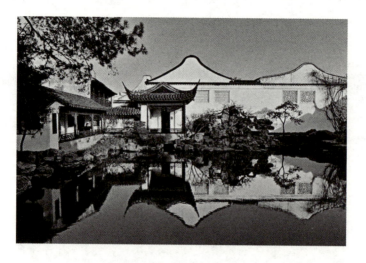

图6-1-4 网师园美景

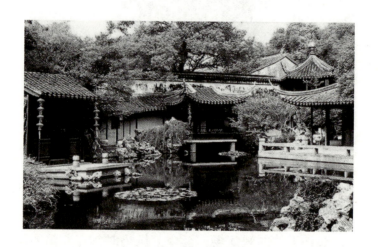

图6-1-5 退思园美景

如贴于水上。

如果说苏州园林做足了"水文化"的文章，那么昆曲就唱足了"水磨腔"的大戏。

"水磨腔"就是经过改良、优化之后的昆山腔，是融汇了南北曲的唱腔艺术特色，吸收了海盐腔、弋阳腔和民间小曲的诸多乐音之后，形成细腻、婉转而柔和的新腔，是以笛为主，笙、箫、管、弦皆备的心灵协奏曲。

昆曲的柔美或曰柔媚，牵惹着六百年来中国文人的如水情肠。有了

水的滋养，自有那美妙轻柔和婉转细致的百般好处。

美妙轻柔，是说昆曲的表演无声不歌，无歌不舞，一唱三叹，载歌载舞。在中国全部的剧种当中，昆曲歌舞的繁复与美妙，是首屈一指的规范。而且这种昆曲歌舞更多地以轻柔曼妙为尚，并不特别强调和炫耀武功开打的场面，柔美的感觉在昆曲中远胜于壮美。

婉转细腻，一是源于昆曲剧本大多为才子佳人的爱情，"十部传奇九相思"，所以以婉转细腻的表演来体现心细如发的情感较为合适；二是源于对厅堂庭院与园林的近距离观赏，要求眉目传情、动作细腻，表情达意准确到位。

苏州园林和昆曲另一个共同的审美特征在于小巧精致但却尺幅千里，风雅可人且足以借景抒情的葱茏诗意。

世界遗产委员会曾经高度评价说："没有哪些园林比历史名城苏州的四大园林更能体现出中国古典园林设计的理想品质。"咫尺之内再造乾坤，苏州园林被公认为是实现这一设计思想的典范。这些建造于16世纪到18世纪的园林，以其精雕细琢的设计，折射出中国文化中取法自然而又超越自然的深邃意境。

我国的古典园林，早在魏晋南北朝时期就已经从写实的景观，发展为写意的追求。宗炳的画论所谓"竖画三寸，当千仞之高，横墨数尺，体百里之迥"，不仅体现在造园空间艺术的比例感，还极大地启发了后世的戏曲写意观。明清以来的苏州园林如沧浪亭、拙政园、狮子林、留园、网师园和环秀山庄等，不求皇家园林的博大对称，但求小巧玲珑中获得精致而写意的感觉。

与苏州园林的"妙在小，精在景，贵在变，长在情"相为对应，苏州昆曲也具备小巧精致、风雅可人的品位，善于借景、长于抒情，有摹状有度、妙在传神的演技。也有的苏州学者，如王永健将"苏昆"的表演特色归纳为"慢、小、细、软、雅"五个字。

如果说，后起的京剧有点像北京皇家园林风格的话，那么昆曲当然就带有苏州私家园林的明显风格。皇家园林与京剧艺术以宏大严整、威武堂皇、热闹秾丽称胜，而苏州园林与昆曲品格则以小巧精致、淡雅写

意见长。而且后者更加注重人与自然、地域与文化、有限之景与无限写意之境界的和谐统一，因而昆曲园林两相宜，更能够体现出天人合一的传统哲思与美学追求。如图6-1-6所示，昆曲《牡丹亭》正在苏州园林内进行表演。

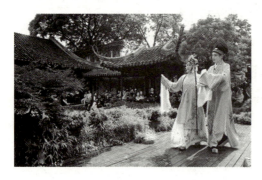 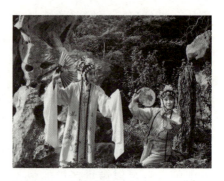

图6-1-6 正在苏州园林内进行表演的昆曲《牡丹亭》

第七章
昆曲故事

从字面上看，故事是过去发生的事情，大部分是在人间发生的事，是人们生活中的事。在小说里、在舞台和荧屏上，还可以看到非人间的故事，就是在天上（天堂）、地下（地狱）的神鬼的活动，以及在自然界、宇宙、人类的起源里，发生的洪水泛滥、山崩地裂或动物界的事情。

昆曲故事还是以人物故事为主，一方面表现日常琐碎的内容，富含浓厚的生活气息；一方面更是包罗万象，广猎奇人奇事，上至王谢堂前，下至寻常百姓，情节上大开大合，方寸之间，尽显人间百态。

第一节　人间百态

素材一

中国传统的戏曲里，大量的故事首先来自底层人民的简单生活。例如，风和日丽的春天，一个放牛娃和一位乡村少女，他们相遇，载歌载舞地问答了一番，然后各自离去，这就是一个故事。由于有了歌舞，这就是一出典型的名"戏"，戏名就叫"小放牛"。再比如，一位小寡妇在亡夫的坟前，用歌舞表现她的情感活动，这也是一出名"戏"，叫"小上坟"。

在我国悠久的历史和农业社会中，这样的"小戏"表达的是最广大的百姓们最平凡的生产生活和他们的思想感情。这和"床前明月光，疑是地上霜。举头望明月，低头思故乡"的"小诗"一样，都是看似简单但永放光芒的不朽艺术。有在市井底层的青楼妓院中，妓女悲欢离合的故事，也有在庵寺中小尼姑和小和尚到了"青春期"，各自逃出"牢笼"的故事，如《双下山》。只要他们是在戏台上又唱又舞地表演这个故事，就是一出出的"戏"。和"农民戏"不同，这些戏是在特定的历史社会中的故事，人们会好奇地、同情地观看，永远难忘，因为"人性"的"呼唤"与"追求"是永恒的。这些故事的"主角"是"小民"。这些故事以"说话""歌唱"的形式，形成了一个个的"小故事""段子"，成了流传后世尔的"民间口头文学"或"说唱艺术"。这些艺术的创作者

也是"小民",他们中间很多人可能根本就不识字,没有(也不大可能)留下"作者"的名字。这种"说唱艺术"逐渐发展成熟,和其他艺术融合,形成了比较复杂的"综合艺术",也就是形成了形式比较成熟,并且具有高艺术水平的"戏曲"。例如在农村中说唱的悲惨故事"雷劈蔡伯喈、马踏赵五娘"成了大团圆的《琵琶记》(图7-1-1)。这种艺术的"升级"创作,要靠文化程度较高的"文士"来完成。

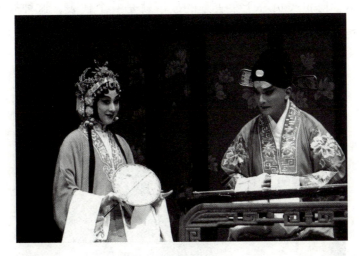

图7-1-1 昆曲《琵琶记》剧照

第二节 才子佳人

文化生活和物质生活水平都较平民百姓高的中层文士大夫,长期以来苦读寒窗,追求科举的成功,他们信奉的是"万般皆下品,唯有读书高"。他们大多看不起民间的"小玩意儿",对此不屑一顾。他们推崇的是"诗",是"言志"的诗,是言"凌云"之志、"飞黄腾达"之志,是"修身、齐家、治国、平天下"之志。

那些在科举或宦海中不得志的文人,有些回到了民间。他们或"结庐在人境,而无车马喧",虽居住闹市,但门庭冷落。"问君何能尔,心远地自偏",为何如此呢?因为心远离官场,不再和利禄打交道。做些什

么呢？或"采菊东篱下"，或"躬耕在南山"。隐士中还有些人具备戏曲艺术"细胞"，就开始写"剧本"。其中特别有名的是"临川写梦"的故事。汤显祖写了四个半梦，被称为"临川四梦"。其中最好的一个梦是"游园"之后的"惊梦"，写的是"才子佳人"的"生死恋"。后来成了昆剧界最好的剧目——《牡丹亭》（或叫《还魂记》）中最好的一折（图7-2-1）。更多的"才子佳人"戏，写的则是"坏"才子"负心"于"好"佳人。陈世美负心于秦香莲的故事就是一个代表，这种故事一再重演，因为才子一旦得到了特权——高中状元成了驸马，良心就变坏了！

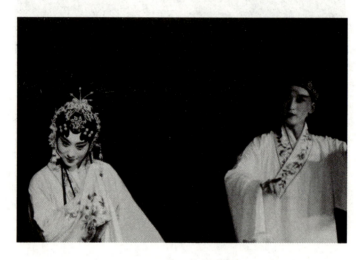

图7-2-1　昆曲《牡丹亭》剧照

第三节　帝王将相

再有一些文人，根据历史写演义的故事。写的是帝王将相驱动百姓为他们争夺江山，从《春秋战国》到《楚汉相争》再到《三国演义》。在戏曲舞台上演得最多的是《三国演义》中的战争故事，其中有的直接在战场上领兵厮杀，有的"运筹于帷幄之中，决胜于千里之外"。

写这些故事和剧目的封建文人，他们要美化战争一方的帝王将相为仁爱、正统、英雄好人，要丑化战争另一方的帝王将相为残忍、奸诈的

罪恶坏人。

人间的生活是复杂的,古人把人间简单地分为三个层次:底层、中层和高层。

底层中的农民,对市民日常生活中发生的事情不感兴趣,他们感兴趣的是具有传奇性的"非常事件"发生的过程和结局。例如,市井流氓小吏如何成了汉高祖;要饭的乞丐如何先当和尚后来成了明太祖;种地的、打鱼的、教书的人如何成了夺取大量财富——生辰纲的强盗;等等。

上层的宫廷、王府中发生的"特殊事件"更让人们感兴趣。例如,如何用狸猫换了太子;打江山的"功臣"如何一次次地陷入"狡兔死,走狗烹"的命运(规律)摆布;等等。

《浣纱记》剧照如图7-3-1所示。

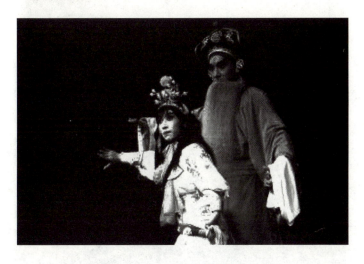

图7-3-1　昆曲《浣纱记》剧照

第四节　战争故事

一、逐鹿中原

中国的历史贯穿着无数的战争。有史以来的第一场大战就是黄帝(轩辕氏)和他的敌人们逐鹿中原,尔后黄帝统一了神州。他把帝位和平

禅让给虞舜，此后，舜又将帝位和平移交给治洪水有功的禹。这三位被后世尊为"三皇"，是统治者——皇帝的最高楷模，因为他们没有贪恋特权。改朝换代后的皇帝变了，皇位要按直系血统继位。皇位成了皇帝荒淫无度享受的特权和私产，每次改朝换代都成了争夺江山——特权的战争暴力史。其中最重要最有名的，被写成了历史、演义小说和剧本。

二、三国相争

最复杂精致的江山争夺故事是由《三国志》脱胎而出的《三国演义》。从"三分天下"到"三合天下"，作者罗贯中和演员们在书中和戏台上通力合作，"教化"百姓"忠孝节义"。《单刀会》剧照如图7-4-1所示。

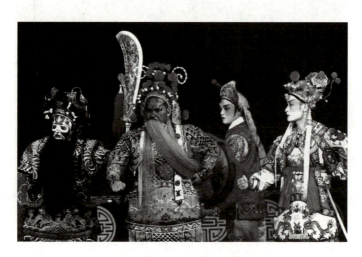

图7-4-1　昆曲《单刀会》剧照

第五节　抗暴廉政故事

封建专制的社会中，不打仗时主要是由大小官吏来替帝王管理统治他的"家天下"。自古以来，百姓最痛恨的就是贪官污吏，因为他们直接

鱼肉百姓。而百姓最祈盼的就是"清官",一旦出现了一位清官——包公,就成了戏台上和百姓心中的"偶像",人们尊称他为"包青天"。

以包公为代表的"清官戏"(狄公、海瑞、彭公、施公……)已经形成一种"清官文化",人们用各种道德的、伦理的、哲学的、宗教的理论和教条来净化贪官的灵魂,唤醒其良知。

第六节 神仙鬼怪

戏台上大量神话故事的表演,最具艺术魅力。按故事的情节其大致可分为仙凡合离以及斩妖除魔两大类。

一、仙凡合离

(一)仙女下凡

反映底层百姓生活和理想追求的神话故事戏中,大多是天仙们(如"七仙女""三圣姑"等)思凡,下嫁贫下中农(最有名的是牛郎织女的《天河配》)。她们本可以靠仙术"点石成金",却不靠法力过豪华生活,而是要体验人间生活,自愿耕织劳作,体力劳动成为她们的第一需要。她们或是爱上文人的仙女,带上宝莲灯下凡;或是妖女(白蛇精)爱上小市民,共同经商开药铺济世,但都不是"长久夫妻"。她们最终不是被压在山下,就是被囚在塔中,望穿双眼地等待儿子来搭救。

(二)白蛇故事

白蛇和许仙的故事家喻户晓。《游湖》诗情画意,《借伞》充满人情味,《水漫金山》惊险壮观,《盗仙草》真情感人。《断桥》《祭塔》是典型的中国式悲剧,这些戏常在戏台上出现,再加上电视剧《新白娘子传奇》的连番上演,使大家印象深刻。《白蛇传》和《聊斋志异》相比,

昆曲艺术

都是人与妖的爱情故事，但效果大不一样。其原因很多，首先，中华民族的潜意识里，龙是首位图腾，而蛇可以说是龙的一部分，人们对龙蛇和鬼狐的评价和态度是不同的；其次，白娘子和许仙开药铺，治病救人，有积极向善的社会影响，而《聊斋志异》中的鬼狐则妖气较多；最后，《白蛇传》里有许多尖锐的冲突、矛盾，这也是戏剧性的重要因素。所以，同为"人妖戏"，效果大不同。昆曲《雷峰塔》剧照如图7-6-1所示。

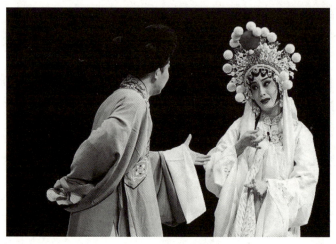

图7-6-1　昆曲《雷峰塔》剧照

二、斩妖除魔

在中国神话故事中，《西游记》占有特殊的地位，是人们最爱看的故事之一。

以唐玄奘西行取经的故事情节编演的《西游记》，几百年来一直活跃在舞台上，深受中外观众的喜爱，其发展和演变也有一条可寻的脉络。早在金院本中就有了《唐三藏》，元杂剧中有吴昌龄的《唐三藏西天取经》，元末明初有杨景贤的《西游记杂剧》，清乾隆年间内廷编写了《升平宝筏》（以吴承恩的《西游记》为根据），共分10本240出，《西游记》中的大部分内容都已包括在内。昆曲《西游记》剧照如图7-6-2所示。

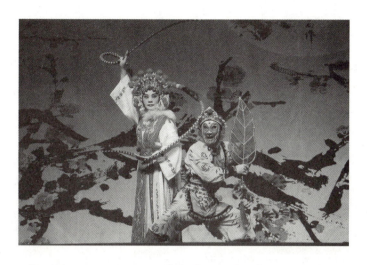

图7-6-2　昆曲《西游记》剧照

如今舞台上连本连台的西游戏几乎绝迹，单出表演也不多。但是《西游记》的同名电视连续剧和动画片在国内大受欢迎，在国外也颇令人注目，几个主角的艺术造型都已被固定为京剧里的形象。这表明世界名著《西游记》故事本身和西游戏仍有强大的生命力，在舞台和屏幕上再显辉煌仍然有望，关键是要在深入全面再思考的基础上，进行更好的继承和创新。

在戏剧舞台上，大量的西游戏深受观众的喜爱，男女老幼几乎都有兴趣。其基本原因大致有两个：一个是表演形式丰富多彩，另一个是内容广泛深厚。

第八章

昆曲电影

第一节 昆曲电影的起源

素材一

 1959年国庆节之后，北京电影制片厂邀请梅兰芳、俞振飞和言慧珠到西长安街全聚德吃烤鸭。席间北京电影制片厂厂长汪洋说明了拍摄昆剧《游园惊梦》（图8-1-1）的计划——梅兰芳饰演杜丽娘，俞振飞饰演柳梦梅，言慧珠饰演春香。后来又在厂长办公室举行了《游园惊梦》的摄制组成立会。大家热烈发言，表示摄制工作要做得保质保量，尽善尽美。导演许珂提出，既要用故事片的手法来拍摄古典的《游园惊梦》，又要尽量保存舞台上的优美表演。在分镜头剧本里，规定了闺房、庭院、花园、小桥畔和牡丹亭畔的不同布景，与在舞台上的虚拟表演大不相同。

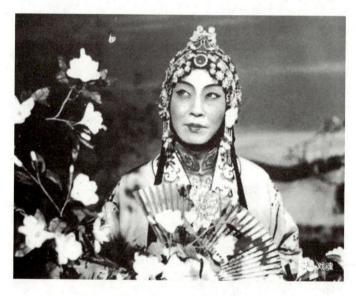

图8-1-1 昆曲电影《游园惊梦》剧照

 后来有人提出两个名词概念，一个叫"戏剧电影"，一个叫"电影戏剧"。前者是拍舞台演出，后者是拍在摄影棚里甚至是实地外景中的演

出，后者是一大创举，具有里程碑的意义。

第二节 昆曲电影的"四功"

一、唱

中国传统戏曲表演艺术中的"四功"是"唱、念、做、打"，以"唱"为首，尤其是昆剧，很长时期都叫"昆曲"，更表明了"唱"的地位。按昆曲的曲唱规矩，在歌唱进行中是没有间断，没有音乐"过门"的。而在昆剧的表演中，由于剧情需要念白的插入，在唱一支曲子时可以间断，但是这种"剧唱"仍然没有音乐"过门"。在电影《游园惊梦》中，导演提出要插入一些"过门"，使身段、台步更适合写实的布景。梅兰芳认为，对于电影艺术与戏曲艺术的结合，表演者需要"大胆地做一些创造性的新探索"，同意加"过门"，这在昆剧表演中是个突破。如果在《思凡》中的唱可以加"过门"，将大大减轻表演的难度和疲劳感，更便于这出"绝活"的推广普及。

二、念

"四功"中"念"排在第二位，还有一种说法是"四两唱、千斤白（念）"，更是强调了"念"的分量。在舞台上，由于基本上是"虚拟性"的表演，布景少，可以说没有"实景"，表演唱时可以"歌舞合一"，而表演念时很难做到"念舞合一"，尽管念也可以广义地概括在歌里，尤其是抒发内心活动的大段独白是非常重要的，但难于生动地表演。梅兰芳在拍电影《游园惊梦》时，剧中有很重要的实践和论述。他恰恰是利用了电影的实景，丰富了大段独白的表演，他的这段探索对拍电影改进昆剧表演颇有启发。《游园惊梦》中，杜丽娘在游园后很有感触，回到她那"金丝笼"——闺房中更加伤感，于是她有一大段独白，明白地说出了她

内心的活动,接下来就是"做梦"了。这段独白正是"游园"和"惊梦"之间的过渡,把"游"和"梦"有机地结合起来。

三、做

电影《游园惊梦》(图 8-2-1)中,在从闺房到庭院的布景中,设置了一个长廊。原计划是杜丽娘、春香在院落内唱完"恰三春好处无人见,不提防沉鱼落雁鸟惊喧,则怕的羞花闭月花愁颤",穿廊而过,三两步就走出画面。梅兰芳觉得应该充分利用这美丽的长廊,于是改"穿廊"为"绕廊",杜、春二人在音乐"过门"中沿着长廊畅览春色,出了庭院走向花园。在《游园》即将结束时,在《好姐姐》一曲中,电影的处理方法较好。

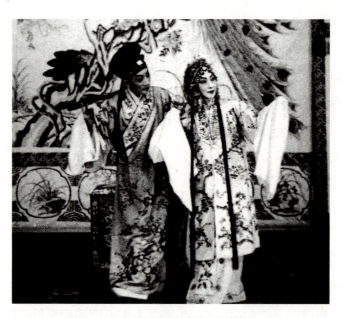

图 8-2-1　昆曲电影《游园惊梦》剧照

四、舞

昆剧的一大特点是"歌舞合一"。传统戏曲特别是昆剧的基本表演特点是"无声不歌,无动不舞",但戏曲表演的"四功"中却独独没有

"舞"。实际情况是,做都是舞蹈性的美的"程式动作"。"打"更是舞蹈性的美的"花拳绣腿"和灵动的"翻跟斗""出手"等。这些也可以说只是"广义"的舞,是附属于戏曲的舞,不是"独立"的舞。在戏曲舞台上也有一些相对"独立"的与剧情关系不大的舞,如昆剧《长生殿》和京剧《太真外传》中的"霓裳羽衣舞",但是都不多,而且规模不大。齐如山在欧洲看了不少外国的歌舞剧,这些歌舞剧给他留下深刻的印象。他回国后帮助梅兰芳排演了不少新戏,如《嫦娥奔月》《天女散花》等,他们看到观众喜欢戏中的舞蹈——"剑舞""扇舞""花镰舞""羽舞"等,基本上都是女主角的"独舞"。在昆曲电影《游园惊梦》(图8-2-2)里,剧中的舞蹈有了较大突破和发展。

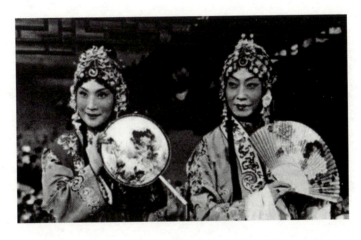

图8-2-2 昆曲电影《游园惊梦》剧照

第九章
昆山风貌

第一节 昆山的历史沿革

素材一

昆山在新石器时代就已有人类居住。昆山古名娄邑，在春秋战国时期先属吴国，后属越国，继又归楚国。吴王寿梦曾在这里豢鹿狩猎，故昆山又名鹿城。昆山地域，经数代置废分合，变化较大。唐代以前县境广至今嘉定县全境及太仓、宝山、青浦、上海、松江等县部分境域。从唐代始至20世纪50年代末，县境历经多次演变，达到今日之范围。

2011年，昆山市被列入江苏省省直管县（市）试点，江苏省委省政府以及省直有关单位直接管理昆山绝大部分经济社会事务。

昆山市下辖10个镇：玉山镇、巴城镇、花桥镇、周市镇、千灯镇、陆家镇、张浦镇、周庄镇、锦溪镇、淀山湖镇。昆山市貌图如图9-1-1所示。

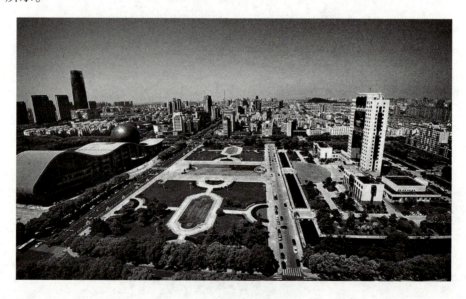

图9-1-1 昆山市貌图

第二节 昆山的自然环境

昆山地理坐标位于东经120°48′21″~121°09′04″、北纬31°06′34″~31°32′36″,地处江苏省东南部,位于上海与苏州之间。昆山北至东北与常熟、太仓两市相连;南至东南与上海市嘉定、青浦两区接壤;西与吴江区、苏州市区交界。东西最大直线距离33千米,南北48千米,总面积约为927.7平方千米,其中水域面积约占23.1%,昆山市地图示意图如图9-2-1所示。

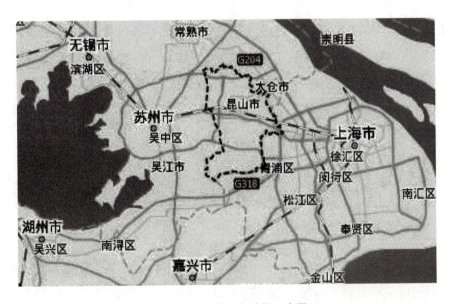

图9-2-1 昆山市地图示意图

一、地形地貌

昆山处于长江三角洲太湖平原,境内河网密布,地势平坦,自西南向东北略呈倾斜,自然坡度较小。地面高程多为2.8~3.7米(基准面:吴淞零点),部分高地达5~6米,平均高度为3.4米。北部为低洼圩区,

中部为半高田地区，南部为濒湖高田地区。

二、水文

昆山境内吴淞江、娄江横穿东西。湖泊较大的有淀山湖、阳澄湖、澄湖和傀儡湖。截至2008年，昆山全境河流总长1 056.32千米，其中主要干支河流62条，长457.51千米，湖泊41个。

三、气候

昆山地区属北亚热带南部季风气候区，气候温和湿润，四季分明，光照充足，雨量充沛。历史极端最高气温39.7摄氏度（2008年7月4日），历史极端最低气温-11.7摄氏度（1977年1月31日）。全年无霜期239天。年平均气温17.6摄氏度；年平均降水量1 200.4毫米，年平均日照时间1 789.2小时。空气质量优良，每年有300天以上的空气质量达到国家二级标准。

第三节　昆山的经济发展

2018年昆山市实现地区生产总值（GDP）3 832.06亿元。2019年昆山市地区生产总值（GDP）突破4 000亿元，先后被评为2019年度全国综合实力百强县市、2019年度全国绿色发展百强县市、2019年度全国新型城镇化质量百强县市。昆山在2019年全国综合经济竞争力排名第一，2019年全国制造业百强县（市）排名第一。昆山经济技术开发区总体规划图示意图如图9-3-1所示。

第九章　昆山风貌

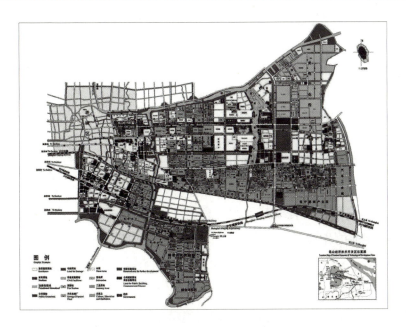

图 9-3-1　昆山经济技术开发区总体规划图示意图

第四节　昆山的地域文化

2001年5月18日,联合国教科文组织在巴黎宣布中国昆曲艺术入选第一批"人类口头和非物质遗产代表作"名单,此批共有19个申报项目入选,中国成为首次获此殊荣的19个国家之一(图9-4-1)。

一、方言

昆山话,是一种吴语方言,属于吴语—太湖片—苏沪嘉小片。昆山话和相邻的同属吴语的苏州话和上海话都比较接近,但有自己的语言特色。昆山话具

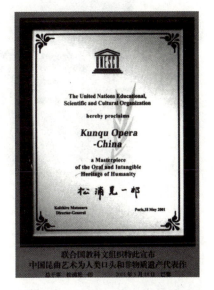

图 9-4-1　中国昆曲艺术入选"人类口头和非物质遗产代表作"

·113·

有27个声母，41个韵母，7个声调，完整保留了中古汉语的全浊音，保留了入声、尖团音分化。

二、良渚文化

昆山有许多良渚文化时期的墓葬区，出土了大量玉器、石器、陶器和人体骨架等珍贵文物。这些考古发现对于考察良渚文化社会风貌和探索中华文明起源，具有极其重大的意义。墓葬区一座座大小不一的土丘，是5 000年前的先民人工堆筑而成的，用以埋葬氏族首领、贵族和平民，也用作祭坛。无论是堆筑年代、形态还是用途，它们都与古埃及王国修筑在尼罗河畔的金字塔——法老陵墓有着相似之处。良渚文化研究已成为考古界的一大热点。少卿山、绰墩山出土的5件玉器，于1995年经国家文物局专家鉴定，均为国家一级文物。昆山市张浦镇赵陵山良渚文化遗址如图9-4-2所示。

图9-4-2　昆山市张浦镇赵陵山良渚文化遗址

三、城市象征

昆山市花：琼花。琼花又称聚八仙、蝴蝶花、牛耳抱珠，如图9-4-3所示。其为忍冬科落叶或半常绿灌木，分布于江苏南部、安徽西部、浙

江、江西西北部、湖北西部及湖南南部等地区。

图9-4-3 琼花

昆山市树：广玉兰，别名洋玉兰、荷花玉兰，为木兰科、木兰属植物，如图9-4-4所示。其分布于美洲、北美洲以及中国长江流域及其以南地区。

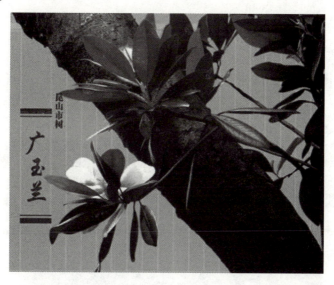

图9-4-4 广玉兰

昆山市标：从整体看，是一个山体的图案，而祥云的图案则构成了"昆"字，暗合昆山市名，且山体寓意"山高人为峰"，象征昆山人在攀登现代化新高峰的征程中永不满足、追求卓越的精神。昆山市标如

昆曲艺术

图9-4-5所示。

图9-4-5　昆山市标

四、地方特产

（一）奥灶面

奥灶面如图9-4-6所示，中国十大面条之一，是江苏省昆山市的传统面食小吃之一，属于苏菜系。奥灶面以红油爆鱼面和白汤卤鸭面最为著名。

图9-4-6　奥灶面

关于"奥灶"二字,历来众说纷纭。相传乾隆皇帝微服下江南时,途经昆山游览玉峰山后感到饥饿,于是来到一家小面店吃了一碗红油爆鱼面,觉得味道无比鲜美,忙让太监打听烹制方法。但由于语言关系,太监似懂非懂,无奈只得急中生智面奏皇上:"红油面味道好,主要是面灶上的奥妙。"乾隆一听哈哈笑道:"面灶奥妙,奥妙的面灶。"从此这家小面店就有了"奥灶面"的美称。

(二)万三蹄

万三蹄(图9-4-7)是江苏地区传统名菜之一,起源于明代沈万三家,属于苏菜,香嫩美味,咸中带甜,肥而不腻。其在当地叫万三肘子、万三蹄,尤以万三蹄为最。万三蹄已经成为周庄人逢年过节、婚庆喜宴的主菜,意为团圆。

图9-4-7 万三蹄

相传明初年间,当时朱元璋当了皇帝,于是全国都避讳说猪(朱)。有个有钱人叫沈万三,因为沈万三富可敌国,朱元璋很是嫉妒,所以到沈万三家坐客,沈万三以猪蹄髈招待朱元璋,朱元璋看到后故意为难沈万三,问他这个怎么吃啊,因为是整个蹄髈,没有切开,如果沈万三用刀,那朱元璋就可名正言顺地治他的罪了(古时不可在皇上面前动凶器),而沈万三却灵机一动,从蹄髈中抽出一根细的骨头来,以骨切肉,保了自己的命。因此也有了万三蹄髈的传统吃法。朱元璋觉得很好吃,

就问沈万三这道菜的名字，沈万三一想，"总不能说是叫猪蹄髈呀"，于是一拍自己的大腿说，"这是万三蹄。"于是万三蹄由此得名。

（三）正仪青团子

正仪青团子（图9-4-8）是江苏省昆山正仪镇的传统名吃，节日食俗。青团子从前是江南地方清明节扫墓用的祭物，皮子粳糯混杂，馅心酿制粗糙，一般为农家自食。正仪青团子在馅芯上又下了功夫，一种是百果芯，采用枣子去核切成细粒，加白糖、玫瑰花、松仁配合；另一种是豆沙芯。在这两种馅芯做成的团子中嵌一小块水晶般的猪油，这样吃起来甜而不腻，肥而不腴，压舌生香，其味醇美。

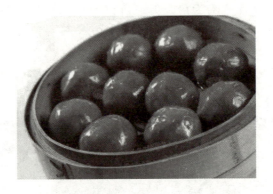

图9-4-8 正仪青团子

相传清朝末年，正仪镇有个叫赵慧的女子，发现一种雀麦草是做青团子青汁的好原料，用它手工磨成粉做的团子更为柔软细腻，又不粘牙，存放数天不破裂、不发硬、不变色。后来，正仪镇中心桥南一爿糕团店的陈四宝老大娘，从赵慧处学得了这个秘方，从此青团子供应于市场，成了一种色味兼美，饶有乡土特色的点心。

（四）阳澄湖大闸蟹

阳澄湖大闸蟹如图9-4-9所示，昆山特产，中国国家地理标志产品。阳澄湖大闸蟹又名金爪蟹，产于昆山阳澄湖。蟹身不沾泥，俗称清水大闸蟹，体大膘肥，青壳白肚，金爪黄毛，肉质膏腻。农历九月的雌

蟹、十月的雄蟹，性腺发育最佳。煮熟凝结，雌者成金黄色，雄者如白玉状，滋味鲜美。2005年5月9日，原国家质检总局批准对阳澄湖大闸蟹实施原产地域产品保护。

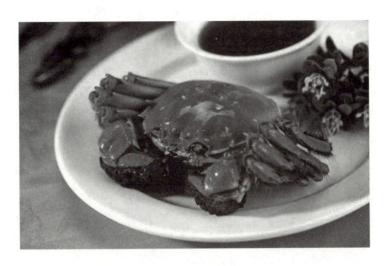

图9-4-9　阳澄湖大闸蟹

（五）袜底酥

袜底酥（图9-4-10）是江苏昆山千年水乡古镇锦溪镇的地方传统名点。袜底酥之所以受人欢迎，在于精选配料，做工讲究。袜底酥馅芯制作精细考究，原料配比严格。

图9-4-10　袜底酥

同时袜底酥烘烤技术性很强，烘烤时师傅须一步不离地守在炉边盯住炉膛，直到酥饼呈现鲜亮的光泽、散发出清香时才出炉，这样烘烤出来的袜底酥一层层薄得透明，吃起来松脆爽口。

关于袜底酥也有一个故事，相传宋孝宗来到锦溪，由于旅途劳累，国事缠身，胃口全无。陈妃趁着宋孝宗午睡时找当地的百姓为他做些点心。因为心急，使得做出来的饼呈腰子状。宋孝宗醒来看到案几上搁着一叠袜底，心想爱妃怎么还有闲暇缝袜底呢？陈妃见宋孝宗醒来，连忙送上酥饼。宋孝宗这才恍然大悟，感到肚中饥肠辘辘，就大口吃了起来，想不到味道比宫中的东坡饼还要香、还要酥，就问："爱妃，这是什么饼？"陈妃就开玩笑地说："既然夫君说它是袜底，那就叫它袜底酥饼吧。"袜底酥由此得名。

（六）石浦羊肉

昆山"北有巴城大闸蟹，南有石浦全羊宴"，石浦羊肉（图9-4-11）在昆山、上海周边已经声名鹊起，"石浦羊肉赛人参"，石浦全羊宴的冷盘由羊肚、羊肝、羊心、羊眼、羊耳、羊舌、羊鞭、羊杂碎和白切羊肉等组成，其中白切羊肉是石浦羊肉中的经典招牌菜，不加任何佐料制作而成的白切羊肉，只要蘸上一点盐或是鲜酱油，羊肉入口即化，没有一丝膻味，只有醇香，慢慢细品全是鲜、香、肥、嫩的至真美味。

图9-4-11　石浦羊肉

(七)周市爊鸭

周市爊味酱鸭（图9-4-12），简称爊鸭，是昆山特产之一，有"一家爊煮，满街飘香"之誉。1999年，周市爊鸭被评为江苏省名菜。

图9-4-12　周市爊鸭

(八)水红菱

锦溪水红菱（图9-4-13）属一年生浮叶水生草本植物，为菱角中优质品种之一，因其外壳色泽鲜红，故称水红菱。锦溪水红菱具有鲜嫩、壳薄肉厚的特点。

图9-4-13　水红菱

（九）满台飞

"满台飞"（图9-4-14）俗称水晶虾，为淡水虾，身体长形，外披甲壳，活体呈现青绿色，带有棕色斑点，薄而透明，故有此名。虾的头部有长短一角各一对，并有密排的细足，把它投入盆中，会向台面四面八方跳跃，故被人们称作满台飞。

图9-4-14　满台飞

（十）酱汁肉

酱汁肉（图9-4-15）是锦溪的名菜。它的烹制，由来已久。最初酱汁肉是家常菜肴，以后才延入正规筵席。

图9-4-15　酱汁肉

(十一) 三味圆

三味圆（图9-4-16），俗称汤面筋，用水面筋作皮，馅芯以鸡脯肉、鲜虾仁、猪腿肉加葱、姜、黄酒等调料剁细，精制而成，在鸡汤内煮熟，皮薄馅嫩。三味圆晶莹别透，集点心、菜肴、鲜汤为一盆。

图9-4-16　三味圆

五、名胜

昆山市内的亭林公园（图9-4-17）融自然景物与名胜古迹于一体，玉峰山"百里平畴，一峰独秀"；千年古镇锦溪（图9-4-18）被誉为"中国第一博物馆之乡"；周庄古镇（图9-4-19）以"中国第一水乡"闻名海内外；赵陵山良渚文化遗址被誉为1992年中国十大考古发现之一；顾炎武墓、秦峰塔、文昌阁等历史名胜广受注目；阳澄湖（图9-4-20）、淀山湖的水上风情园、国际游园、高尔夫球场、赛车俱乐部、度假村庄等现代化旅游项目，令人乐而忘返；昆石、琼花、并蒂莲称为"昆山三宝"；盛产大闸蟹的巴城，以及千灯古镇、淀山湖等地均为受欢迎的旅游目的地。

图 9-4-17 亭林公园

图 9-4-18 锦溪古镇

图 9-4-19 周庄古镇

图 9-4-20 阳澄湖美景

六、著名人物

顾炎武（图9-4-21），原名绛，字宁人，号亭林，昆山千灯镇人，是明末清初杰出的思想家、经学家、史地学家、音韵学家。其著作如图9-4-22所示。他生长在明、清两个朝代的争斗、交替的历史漩涡中。他所提出的"天下兴亡，匹夫有责"的口号对人们的意义和影响深远。为纪念这位先贤，昆山人民建造了亭林公园和园内的顾亭林纪念馆。

昆曲艺术

图 9-4-21 顾炎武像

图 9-4-22 顾炎武著作

顾鼎臣（图 9-4-23），江苏昆山人，生于 1473 年，卒于 1540 年，终年 67 岁。他是由状元而入阁拜相的，历经三朝。嘉靖时，官做到了五阴殿大学士。顾鼎臣为官期间做了一些利国利民的好事。他对建筑昆山

图 9-4-23 顾鼎臣像

城起到了很大的作用,后倭乱起围攻昆山,军民凭借坚固的城墙抗倭,百姓得以幸免于难。昆山老百姓为了纪念顾鼎臣的功绩,在马鞍山前建造了顾文康公崇功专祠,并立碑祭祷,至今保存完好。

归有光如图9-4-24所示,字熙甫,号震川,是明代很有影响的散文家。其散文富有生活气息和平民情感。今之东大桥北塊南临娄江的震川园即为纪念这位昆山先贤而建造的。

朱柏庐如图9-4-25所示,明末清初,出生于昆山一个读书人的家庭,原名朱用纯,字致一。清兵攻陷昆山,从此他在家教书,其《治家格言》正是他做人治家、教育后代的经验总结。玉山镇上的百庐路即为纪念他而取名的。

图9-4-24 归有光像

图9-4-25 朱柏庐像

王安如图9-4-26所示,现代世界著名科学家、"电脑大王",出生于昆山玉山镇。王安曾就读于昆山县中学(现在的昆山市一中),毕业于上海交通大学,后赴美深造,进入哈佛大学,并获得了应用物理学博士学位。他潜心研究磁性记忆系统,推动了中国和世界计算机工业的发展。

金永健如图9-4-27所示,出生于昆山玉山镇,于1996年至2001年担任联合国副秘书长。他长期从事双边和多边外交工作,为中国的外

交工作做出了卓越的贡献。

图 9-4-26　王安先生

图 9-4-27　金永健先生

第五节　昆山的城市荣誉

2010 年，联合国人居奖；

2011 年，中国大陆最佳县级城市 25 强位列第一、全面小康特别贡献城市、创新能力最强城市、中国经济转型示范城市；

2012 年，国家生态示范区、大陆投资环境最值得推荐城市、最佳中国魅力城市、中国经济转型特别贡献奖；

2015 年，国家卫生城市；

2016 年，中国最具投资潜力中小城市百强县（市）位列第一、中国县域经济 100 强榜单第一名；

2017 年，中国最具幸福感城市（县级）、中国工业百强县（市）；

2018 年，中国最具幸福感城市（县级）、中国工业百强县（市）排名第二、中国大陆最佳商业城市排名第三十一、中国最佳县级城市第一名、中国创新力最强的 30 个城市之一、全国中小城市综合实力百强县

(市）第一名；

 2019 年，全国综合实力百强县（市）、全国绿色发展百强县（市）、全国科技创新百强县（市）、第二批国家农产品质量安全县、全国营商环境百强县、中国工业百强县（市）、中国创新百强县（市）、中国县级市全面小康指数前 100 名排名第二、全国综合经济竞争力排名第一、全国投资潜力十强县（市）、全国制造业百强县（市）排名第一、全国营商环境百强县（市）排名第一。

附录　昆曲大事记

1547 年（明嘉靖二十六年）

魏良辅对南戏剧唱昆山腔做了改革。
李开先写成《宝剑记》传奇。

1560 年（明嘉靖三十九年）

梁辰鱼写成《浣纱记》传奇。

1570 年（明隆庆四年）

高濂写成《玉簪记》传奇。

1598 年（明万历二十六年）

秋，汤显祖写成《牡丹亭》传奇。

1616 年（明万历四十四年）

汤显祖去世。

周之标（梯月主人）辑昆曲选集《吴歈萃雅》，卷首附魏良辅《曲律》十八条（《南词引正》另一传本）。

1623 年（明天启三年）

许宇选辑昆曲选集《词林逸响》，卷首附魏良辅《昆腔原始》（《南词引正》另一传本）。

1637 年（明崇祯十年）

白雪斋刊行张楚叔、张旭初合编的昆曲选集《吴骚合编》，卷首附魏良辅《曲律》。

1651 年（清顺治八年）

由徐于室辑、钮少雅订的《南曲九宫正始》刊行。

1688 年（清康熙二十七年）

洪昇写成《长生殿》传奇。

1699 年（清康熙三十八年）

孔尚任写成《桃花扇》传奇。

附录　昆曲大事记

1771 年（清乾隆三十六年）

方成培据旧钞本改编成《雷峰塔》。

1851 年（清咸丰元年）

上海第一家营业性质的昆剧戏园"三雅园"开业。

1874 年（清同治十三年）

湖南昆班"昆文秀班"在桂阳县成立，是湘昆最早、历时最久的戏班，后又有福昆文秀班（1900 年）、老昆文秀班（1904 年）、合昆文秀班（1905 年）、正昆文秀班（1906 年）、新昆文秀班（1908 年）、胜昆文秀班（1910 年）、盖昆文秀班（1911 年）、吉昆文秀班（1912 年）、新昆文秀班（1914 年重组）、昆美园（1915 年）、昆文明（1923 年）、昆世园（1927 年）、新昆世园（1928 年）、昆舞台（1929 年）等湘昆戏班。

1917 年

秋，吴梅教授应邀到北京大学任古乐曲教师，昆曲学正式进入高等学府课堂。

1921 年

8 月，张紫东、贝晋眉、徐镜清、吴梅等于苏州创办"昆曲传习所"，次年改名为"昆剧传习所"。

1927 年

苏州昆剧传习所改为新乐府昆班。

1931 年

6月，苏州新乐府昆班转成仙霓社。

1951 年

3月，华东戏曲研究院在上海成立，朱传茗、沈传芷等7位"传"字辈演员在艺术室任职。

秋，国风苏剧团改名为"国风苏昆剧团"，次年又改为"国风昆苏剧团"。

原"新同福""新品玉""江南春"等班社的流散艺人发起成立"巨轮昆剧团"（永嘉昆剧团前身）。

1953 年

华东戏曲研究院昆曲演员训练班招生，次年2月开班，由"传"字辈演员任教。

1956 年

1月，国风昆苏剧团开始排演昆剧《十五贯》。

4月，国风昆苏剧团改名为"浙江昆苏剧团"。

4月6日起，浙江昆苏剧团在北京广和剧场连续演出昆剧《十五贯》46场。

5月17日，文化部和中国戏剧家协会在中南海紫光阁举行"昆剧《十五贯》座谈会"。

5月18日，《人民日报》发表题为《从"一出戏救活了一个剧种"谈起》的社论

7月，上海电影制片厂摄制浙江昆苏剧团演出的昆剧电影《十五贯》。

10月6日，苏州市苏剧团改名为"江苏省苏昆剧团"。其前身为"民锋苏剧团"，1951年在上海建立，1953年迁往苏州，1956年5月改名为"苏州市苏剧团"。

1957 年

6月22日，北方昆曲剧院成立，韩世昌任院长，白云生和金紫光任副院长。

巨轮昆剧团划归永嘉县管辖，更名永嘉昆剧团（简称永昆）。

1960 年

2月，湖南成立郴州专区湘昆剧团。

8月，吴新雷从文化部访书专员路工处获张丑《真迹日录》中文征明手抄魏良辅《南词引正》，后交钱南扬教授校注，发表在《戏剧报》1961年第7、8期合刊。

1962 年

8月18日，上海市戏曲学校京昆实验剧团改名为"上海青年京昆剧团"。

1964 年

9月，湖南郴州专区湘昆剧团改名为"湖南省湘昆剧团"，简称

湘昆。

1966 年

2月，北方昆曲剧院撤销。
3月，"湖南省湘昆剧团"改名为"湖南省昆剧团"。
"文化大革命"开始，全国专业昆剧团体及业余曲社相继停止活动。

1977 年

6月，浙江昆剧团恢复。
10月，上海昆剧团开始组建。
11月，江苏省昆剧院在南京成立，江苏省苏昆剧团改名为"江苏省苏剧团"（1982年2月复名"江苏省苏昆剧团"）。

1978 年

2月1日，上海昆剧团成立，俞振飞任团长。

1979 年

3月，北方昆曲剧院恢复建制。

1981 年

11月1日，苏州举行"昆剧传习所成立六十周年纪念会"活动。
12月19日，两省一市昆剧继承革新座谈会在上海举行，提出昆曲工作以"抢救、继承、改革、发展"为方针，把抢救遗产放在首位。

附录　昆曲大事记

1983 年

6月，中国戏剧家协会召开昆剧座谈会，发起创办中国戏剧梅花奖。

1984 年

6月，湖南省昆剧团改名为"湖南昆剧团"。

1985 年

7月，钱昌照、赵朴初、张允和等16位知名人士发起成立"中国昆剧艺术研究会"，张庚任会长。
10月，文化部下发《关于保护和振兴昆剧的通知》。
11月，在北京举办纪念10位"传"字辈昆曲艺术家专场演出。

1986 年

1月11—14日，文化部在上海召开"保护和振兴昆剧"会议，成立"振兴昆剧指导委员会"，俞振飞任主任委员。
4月1日，文化部振兴昆剧指导委员会在苏州举办第一期昆剧培训班。

1987 年

7月15—25日，文化部在北京举办"全国昆剧抢救继承剧目汇报演出"。
8月，文化部下发《关于对昆剧艺术采取特殊保护政策的通知》。
10月，苏州举办首届中秋"虎丘曲会。

11月23—28日,文化部艺术局在北京举办"振兴昆剧汇报演出"。

1992年

4月,在昆山举行"昆剧传习所成立七十周年纪念会"。

1993年

4月11—13日,中国昆剧研究会在苏州召开"全国昆剧院团昆剧座谈会",会议向文化部发出保护昆曲的倡议。

12月31日,上海昆剧团推出交响版《牡丹亭》,将昆曲与西洋音乐结合起来,首演于上海戏剧学院实验剧场。

1994年

2月,浙江京昆艺术剧院成立,剧院保留京昆两团的建制。

6月15—23日,在北京人民剧场举行首届"全国昆剧青年演员交流演出"。

1996年

9月,文化部在北京举办"1996年全国昆剧新剧目观摩演出",全国6个昆剧院团参加演出。

1997年

11月27日—12月7日,应台湾新象文教基金会之邀,由上海昆剧团、北方昆曲剧院、浙江京昆艺术剧院、江苏省昆剧团、湖南昆剧团五大昆剧院团联合组成的中国昆剧艺术团赴台演出,共演出14台昆剧传统

剧目。

1999 年

1月28日，浙江永嘉召开"振兴永昆研讨会"。
5月，永嘉昆剧传习所成立。

2000 年

3月31日—4月6日，由文化部、江苏省人民政府、苏州市人民政府共同举办的首届"中国昆曲艺术节"在苏州、昆山举行。

2001 年

5月18日，昆曲被联合国教科文组织列入第一批"人类口头和非物质遗产代表作"名单。
8月8—11日，文化部艺术司与浙江京昆艺术剧院在杭州联合举办"纪念昆曲传习所八十周年暨昆曲表演艺术大师王传淞（九十五周年）、周传瑛（九十周年）诞辰"活动。
11月5—9日，文化部、江苏省人民政府、苏州市人民政府共同在苏州举办"庆祝中国昆曲列为人类口头和非物质遗产代表作暨纪念苏州昆曲传习所成立八十周年"活动。

2003 年

11月15—22日，第二届中国昆曲艺术节在苏州、昆山举行，活动包括昆剧演出、首届"昆曲国际学术研讨会""虎丘曲会""中国昆曲博物馆揭牌暨一期工程竣工仪式"，以及《昆曲研究系列丛书》和《中国昆曲论坛2003》的首发式。

2004 年

苏州昆剧院新排青春版《牡丹亭》。

6月28日—7月8日，第二十八届世界遗产大会在苏州召开，苏州昆剧院演出《牡丹亭》《长生殿》《朱买臣休妻》等剧目。

2005 年

6月，永嘉昆剧团恢复建制。

8月23日，苏州昆曲博物馆成立。

11月6—8日，苏州昆剧院青春版《牡丹亭》在广东佛山大剧院参加第七届亚洲艺术节演出。

青春版《牡丹亭》在全国十大高校巡演。

2006 年

7月5—13日，第三届中国昆曲艺术节在苏州举行，活动包括昆剧演出、"中国昆曲论坛纪念昆剧《十五贯》进京演出五十周年大会""昆剧优秀主创人员表彰大会""虎丘曲会"等。港台昆曲社团首次参加中国昆曲艺术节。

9月8日—10月12日，苏州昆剧院青春版《牡丹亭》剧组赴美国旧金山、柏克莱、圣芭芭拉、洛杉矶等城市和加州大学等西部4所著名大学巡回演出。

2007 年

3月17日，上海京昆艺术中心成立。

10月28—31日，"高则诚诞辰700周年纪念"活动在南戏发源地温

州举行,永嘉昆剧团演出昆剧《琵琶记》。

2008 年

3月,由日本歌舞伎大师坂东玉三郎与苏州昆剧院合作的昆曲《牡丹亭》在日本东京南座剧场首演,坂东玉三郎饰演杜丽娘,苏州昆剧院的俞玖林饰演柳梦梅。

10月16—26日,第三十一届世界戏剧节在南京举行,苏州昆剧院的青春版《牡丹亭》、江苏省昆剧院的《1699·桃花扇》参演。

2011 年

5月15—17日,由文化部、国家非物质文化遗产保护中心、江苏省文化厅主办,苏州市文化广电新闻出版局、昆山市人民政府承办的"昆曲韵·故乡情"——纪念昆曲列入人类口头和非物质遗产代表作10周年活动"在江苏昆山市举行。

2013 年

6月7日,"稀捍行动"携手昆山阳澄湖费尔蒙酒店启动传统文化保护与传承计划之2013昆曲文化探访季活动。

2014 年

10月18日,"民族艺术进校园"之北方昆曲剧院走进北京交通大学专场演出在天佑会堂成功举行,千余名师生观看了演出。

2016 年

3月24日,"昆曲回故乡"高雅艺术进校园、进机关、进社区、进

企业活动在昆山市周市新镇中心校启动。

2019 年

5月16日,"雅韵昆台共知音——2019年海峡两岸（昆山）昆曲交流演出暨5·18昆曲申遗纪念活动"在昆山当代昆剧院拉开帷幕。来自海峡两岸的著名昆曲表演艺术家、昆曲学者通过对话交流、互赠纪念品、经典昆曲折子戏演出等环节，展示昆曲在两岸传承发展的成果。

参 考 文 献

[1] 骆正. 中国昆曲二十讲 [M]. 北京：化学工业出版社，2015.
[1] 俞为民. 昆曲 [M]. 南京：江苏人民出版社，2014.